Zoologica Poetica

Brigitte Loos-Frank · Sabine Begall
Hrsg.

Zoologica Poetica

Tiergedichte

2. Auflage

Mit Illustrationen von Kai R. Caspar

 Springer

Hrsg.
Prof. Dr. Brigitte Loos-Frank
Stuttgart, Deutschland

Prof. Dr. Sabine Begall
Universität Duisburg-Essen
Essen, Deutschland

ISBN 978-3-662-61567-6 ISBN 978-3-662-61568-3 (eBook)
https://doi.org/10.1007/978-3-662-61568-3

Die Deutsche Nationalbibliothek verzeichnet diese Publikation in der Deutschen Nationalbibliografie; detaillierte bibliografische Daten sind im Internet über http://dnb.d-nb.de abrufbar.

Ursprünglich erschienen bei Deutsche Gesellschaft für Parasitologie e. V., Stuttgart und Frankfurt/M., 1983
© Springer-Verlag GmbH Deutschland, ein Teil von Springer Nature 1983, 2020

Planung/Lektorat: Stefanie Wolf

Springer ist ein Imprint der eingetragenen Gesellschaft Springer-Verlag GmbH,DE und ist ein Teil von Springer Nature
Die Anschrift der Gesellschaft ist: Heidelberger Platz 3, 14197 Berlin, Germany

Zoologica poetica, Lyrisches über Tiere, Tiergedichte also. Warum?

Tiergedichte werden selten in Anthologien aufgenommen. Das Tier ist den meisten Herausgebern ganz offensichtlich weniger wichtig als zwischenmenschliche Liebe, Krieg und Frieden oder Naturschilderungen. Dennoch haben sich einige der renommiertesten Dichterinnen und Poeten auch mit Tieren beschäftigt.

Von meinem Vater, der Mediziner war, erbte ich eine umfassende Lyriksammlung. Er hatte Zeit seines Lebens Gedichtbände gesammelt und auch selbst Gedichte unter dem Pseudonym Lotar Selow verfasst, wobei seine Neigung zu komischer Lyrik besonders ausgeprägt war. Aus diesem Fundus und vielen weiteren Quellen habe ich über Jahrzehnte hinweg Tiergedichte zusammengetragen und durch eigene Gedichte und die meines Vaters ergänzt. Bei der Arbeit an dem vorliegenden Werk kristallisierte sich allerdings schon bald heraus, dass nur ein Bruchteil aller Tiergedichte berücksichtigt werden konnte. Dies war auch schon bei dem 1983 in einem schmalen Privatdruck veröffentlichten Vorläufer der „Zoologica poetica" der Fall.

Von vornherein stand fest, dass bei einem Buch mit Tiergedichten literaturgeschichtliche Aspekte keine Rolle spielen sollten. Dieses Buch ist also gewiss nichts für Leute, die bestimmte literaturwissenschaftliche oder poetologische Ansprüche haben oder auf entsprechende Erkenntnisse hoffen. Es ist vielmehr ein Buch für Menschen, die beides lieben, Tiere und Gedichte. Wenn zwei Zoologie-Professorinnen Tiergedichte herausgeben, dann möchten sie auch die bei Leserinnen und Lesern vermutlich oft nicht vorhandenen zoologischen Kenntnisse ergänzen. So wurden den Gedichten, wo es ratsam schien, kurz gehaltene Anmerkungen beigegeben, die natürlich nicht beachtet werden müssen, die aber doch zum Verständnis (oder zur Kritik) beitragen können.

Die hier vorgestellten Gedichte sind natürlich eine (subjektive) Auswahl und mein Hang zur Parasitologie lässt sich nicht verbergen. Schließlich habe

ich Parasitologie jahrzehntelang gelehrt und auf diesem Gebiet geforscht. Die Gedichte wurden möglichst nach ihrer Zugehörigkeit im zoologischen System der Tiere gebündelt, allerdings wurde am systematischen Baum in den vergangenen Jahren bzw. Jahrzehnten so heftig gerüttelt, dass manche der hier verwendeten höheren Namen der Taxa für viele Leserinnen und Leser vermutlich fremd sind. Oder haben Sie schon von Excavata oder Lophotrochozoa gehört? Die systematischen Namen sind aber für das Verständnis der Gedichte nicht wichtig. Viel mehr wünsche ich mir, dass Sie Zugang zu den Gedichten finden und Spaß daran haben. Viele meiner Gedichte und die meines Vaters erscheinen übrigens in diesem Band zum ersten Mal!

Ein großer Dank gilt meinem 2019 verstorbenen Bruder Andreas Loos, der mir unverdrossen bei auftretenden Fragen, besonders solchen sprachlicher Art, geholfen hat und mir immer zur Seite stand.

Brigitte Frank, Stuttgart

Die beiden Herausgeberinnen im August 2019 (Foto: S. Begall).

Vorwort oder Mit einem kleinen gelben Büchlein fing (für mich) alles an

Als Präsidentin der Deutschen Gesellschaft für Säugetierkunde e. V. besuchte ich Frau Prof. Brigitte Frank im Oktober 2018 in einem Stuttgarter Seniorenstift, um ihr für die langjährige Förderung von Nachwuchswissenschaftler*innen zu danken. Ihr Mann, Prof. Dr. Fritz Frank, hatte im Jahr 1986 kurz vor seinem Tod einen Förderpreis gestiftet, den Fritz-Frank-Förderpreis, und Frau Frank hatte es sich nicht nehmen lassen, diesen Preis 30 Jahre lang weiterzuführen und junge Säugetierkundler*innen mit Ehre und Geldsegen zu beglücken. Bei der Auswahl der Preisträger*innen hatte sie stets aktiv mitgewirkt, obwohl sie von Hause aus ja Parasitologin ist und Säugetiere ihr wissenschaftlich nur als Wirte unterkommen. Nun also war es an uns sich bei ihr zu bedanken. Vorangegangene Telefonate deuteten darauf hin, dass die Gesundheit von Frau Frank von Jahr zu Jahr nachließ. Da ich nicht so recht wusste, was mich erwartete, fuhr ich mit einem leicht mulmigen Gefühl nach Stuttgart. Hinzu kam, dass ich mit Parasiten bis dato eher wenig anfangen konnte. Zu meiner Überraschung unterhielten wir uns angeregt über dieses und jenes, doch als der Nachmittag anbrach und ich die Heimreise antreten wollte, bat sie mich noch etwas zu bleiben. Ein dünnes gelbes Buch sollte ich ihr bitte noch aus dem Regal holen. Ich wusste, dass Frau Frank schon einige Lehrbücher über Parasitologie verfasst hatte und erwartete nun eine ihrer zahlreichen Publikationen. Doch zu meiner Überraschung enthielt das kleine gelbe Büchlein zauberhafte Gedichte. Das Buch aus dem Jahr 1983 trug den Titel „Zoologica poetica – Gedichte über Würmer, Läuse, Mäuse und andere Tiere" und war von der und für die Deutsche Gesellschaft für Parasitologie e. V. zusammengestellt. Bis in den Abend hinein las ich Gedichte daraus vor und merkte, wie Frau Frank mehr und mehr aufblühte. Sie schenkte mir das Büchlein und schon auf der Heimfahrt überlegte ich, dass ich häufiger mit ihr telefonieren und Gedichte vorlesen könnte, zumal bei einigen Gedichten gar nicht so leicht

zu erkennen war, was denn hier beschrieben wurde. Ich fand insbesondere die parasitologischen Gedichte extrem interessant und merkte, dass Entwicklungszyklen, Wirt-Parasit-Beziehungen oder ähnliches mit Hilfe eines Gedichts besser im Gedächtnis blieben, als wenn man nur ein Lehrbuch zur Hand nähme. Auch die Gedichte in Mundart (Sächsisch von Lene Voigt, Diethmarscher Platt von Klaus Groth, Missingsch von Dirks Paulun und Berlinerisch von Kurt Tucholsky) gefielen mir außerordentlich gut. Bei unserem dritten Telefonat sagte ich ihr, dass es eine Schande wäre, diese Gedichte nicht einem größeren Publikum zukommen zu lassen und dass man die „Zoologica poetica" doch neu auflegen müsse. Ich bot ihr an, einen Verleger zu finden und mit ihr zusammen Anmerkungen zu den Gedichten zu formulieren. Der Stein, der ihr vom Herzen fiel, war bis nach Essen zu hören, denn genau das hatte Frau Frank seit drei Jahrzehnten vor. Es war ihr ein Herzenswunsch, das Buch noch zu Lebzeiten in Händen zu halten. Nachdem uns der Springer-Verlag grünes Licht gab, telefonierten wir immer häufiger und im August 2019 besuchte ich sie ein weiteres Mal mit dem schon fast fertigen Werk. Mein in vielerlei Hinsicht talentierter Doktorand, Kai R. Caspar, lieferte die Illustrationen zu ausgewählten Gedichten und bereicherte die Anmerkungen um wichtige Ergänzungen. Ich bin sehr dankbar, an diesem Projekt beteiligt worden zu sein. Danke Brigitte, Danke Kai, Danke an Stefanie Wolf und Meike Barth vom Springer-Verlag!

Sabine Begall, Essen

Copyrightverzeichnis

Inhaltsverzeichnis

1

Diverses

© Springer-Verlag GmbH Deutschland, ein Teil von Springer Nature 2020
B. Loos-Frank, S. Begall (Hrsg.), *Zoologica Poetica*, https://doi.org/10.1007/978-3-662-61568-3_1

Das Infusorium

War einst ein Infusorium –
es war das größte um und um
in seinem Wassertropfen;
es saß und dacht': „Wer gleichet mir?
Was bin ich für ein riesig' Tier!
Ich bin so groß! So weit man sicht,
erschaut man meinesgleichen nicht!"

Kam eine Maus an diesen Ort –
die hatte Durst und trank sofort
den ganzen Wassertropfen
mitsamt den Infusorien all –
fünfhundertausend auf einmal.
Gar mancher Mensch ist solch ein Tor
wie dieses brave Infusor!

Heinrich Seidel

Infusorium ist eine Sammelbezeichnung für mikroskopisch kleine Organismen, in der Regel Einzeller wie zum Beispiel Wimperntierchen, die sich nach einem Aufguss pflanzlichen Materials in dem Wasser befinden (daher auch „Aufgusstierchen"). Die „Tiere" entwickeln sich aus als Zysten bezeichneten Dauerstadien. Zur Mitte des 19. Jahrhunderts wurden die „Infusionsthiere" einer eigenen Ordnung innerhalb des Reichs Animalia zugeordnet. Tatsächlich handelt es sich aber um einzellige Organismen, von denen einige enger mit Tieren und Pilzen, andere mit Pflanzen verwandt sind.

Experimentelle Parasitologie

In sarx, dem Fleisch (was griechisch ist)
kommt häufig vor ein Sarkozyst.
In Mäusen, Schafen, Schweinen, Rindern.
Man kann es praktisch nicht verhindern.
Ein Carnivor, der solches frißt,
kriegt gleichfalls dann das Sarkozyst,
nur lebt es dann in dessen Darme
und er kriegt Durchfall wohl, der Arme.

Der Mensch ist zwar kein Carnivor,
doch kommt das auch bei ihm mal vor,
besonders, wenn im Forscherdrang,
aus Wissensdurst und Überschwang
er rohes Schweinfleisch verzehrt,
weil zu erfahren er begehrt,
wie viele *Sarcocystis*-Zysten
bei ihm zu Durchfall führen müssten.

Warn's zehn? Warn's hundert? Waren's tausend?
Der Durchfall jedenfalls war sausend.
Das ganze Forscherteam war krank.
Doch wissen wir nun gottseidank:
Der Grund für dieses Ärgernis
ist *S Punkt suihominis*.

Brigitte Frank

S. suihominis (=*Sarcocystis suihominis*) ist ein zystenbildender Einzeller, der zu den Apicomplexa gehört, die eine systematische Gruppe innerhalb der Alveolata bilden (weitere bekannte Vertreter der Alveolata sind Dinoflagellaten und Pantoffeltierchen). Die Apicomplexa sind einzellige Parasiten, die infektiöse Sporozysten oder Oozysten produzieren und einen typischen Generationswechsel mit sich abwechselnd geschlechtlich und ungeschlechtlich vermehrenden Zellen aufweisen. *S. suihominis* ist eine von zwei humanpathogenen *Sarcocystis*-Arten, wobei das Schwein (*Sus*) als Zwischenwirt dient und der Mensch (*Homo*) Endwirt ist (die andere ist *S. bovihominis* mit Rindern (*Bos*) als Zwischenwirt). Der geschilderte Vorgang war ein Versuch, der tatsächlich in einem parasitologischen Institut durchgeführt wurde. Als Fazit kann man festhalten, dass es gefährlich sein kann, rohes Fleisch zu essen (wie es manche sogenannte „raw carnivores" tun, die sich damit brüsten, sich fast ausschließlich von rohem, teilweise verdorbenem, Fleisch zu ernähren).

Amöben

Amöben haben keine Beine,
denn wo sie leben,
braucht man keine.

Scheinfüßchens sind's
die nach Belieben
die Wechseltierchen ziehen oder schieben.

Falls sich nun aber die Amöben
Gewebelösend vorwärts schöben,
dann haßt man sie
samt Pseudopodien:
die mikrokleinen
Darmkleinodien;
Dann, das ist klar,
versachen ur
Amöben die Amöbenruhr.

Lothar Selow

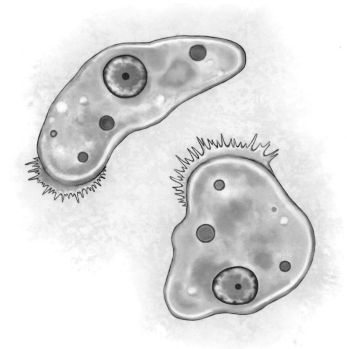

Obwohl es keine Tiere sind, werden Amöben traditionell als Wechseltierchen bezeichnet. Wechseltierchen nennt man sie deshalb, weil sie ständig mit ihren aussackenden Scheinfüßchen (Pseudopodien) ihre Gestalt verändern. Mit den Pseudopodien umschließen sie Mikroorganismen, nehmen sie ins Innere auf und verdauen sie dort. Die Fortpflanzung geschieht durch Teilung und nicht durch Paarung. Amöben stellen keine Verwandtschaftsgruppe, sondern eine Lebensform dar. Die meisten Amöben zählen zu den Amoebozoa, viele zu den Rhizaria und einige zu den Excavata (einzellige Organismen mit Geißel und Fraßhöhle). Amöben kommen nicht nur im Darm vor, können dort aber Magen-Darm-Probleme verursachen (z. B. Amöbenruhr). Amöbenruhr wird durch die im menschlichen Dickdarm lebende *Entamoeba histolytica* – hier anschaulich illustriert – hervorgerufen. Sie kann Dauerformen (Zysten) ausbilden, die mit dem Kot ausgeschieden werden und dann, wenn sie mit unsauberem Trinkwasser, auf ungewaschenem Obst oder Gemüse verzehrt werden, neue Infektionen hervorrufen. Amöben können in seltenen Fällen ins Blut und darüber in verschiedene Organe gelangen, wodurch es unter Umständen zu tödlich endender Erkrankung kommt.

Parasitologischer Rundumschlag

Es lebt im Fleische die Trichine,
es lebt *Necator* in dem Darm,
es lebt *Varroa* auf der Biene,
der Sandfloh lebt nur dort, wo's warm.

Es schwimmt im Wasser die Cercaria,
es schwimmt das Tryp'nosom im Blut,
es schwimmt dort ebenfalls Malaria,
und auch Babesien schwimmen gut.

Die Dassel siedelt in den Rindern,
Fasciola im Gallengang,
der *Enterobius* in Kindern,
im Dünndarm Taenien meterlang.

Es kriecht die *Loa* in den Augen,
es kriecht *Dracunculus* im Bein,
es kriecht der Zeck auf's Tier zu Saugen,
die Wanze kriecht bei Mondenschein.

Es sitzt *Eimeria* in der Leber,
es sitzt *Sarcoptes* in der Haut,
der Spulwurm sitzt im Darm vom Eber,
und *Trichomonas* in der Braut.

Es sticht die Filzlaus in den Haaren,
doch stich sie dich am Kopfe nicht.
Du kriegst sie immer nur beim Paaren:
Weh' dir, wenn dich der Hafer sticht.

Brigitte Frank

Die Dichterin hat in diesem Gedicht ihre parasitologische Profession und Passion zum Ausdruck gebracht. Nachfolgend werden nur kurze Erläuterungen zu den genannten Gattungen (lateinische Namen kursiv) oder Strukturen gegeben.

Trichinen = *Trichinella*	Gattung von Fadenwürmern, die das Muskelgewebe von Vögeln und Säugetieren parasitieren (siehe auch „Die Trichinen" von Lotar Selow).
Necator	Zu den Hakenwürmern gehörender Fadenwurm (Nematode), der den Dünndarm von Menschen befällt. Hakenwürmer gehören zu den häufigsten Verursachern von Wurminfektionen in den Tropen und Subtropen.
Varroa	Milbe, die als Parasit auf der Körperoberfläche von Bienen lebt. Sie entwickelt und reproduziert sich im Bienenstock und ist ein bedeutsamer Schädling.
Cercarien	Entwicklungsstadium der Saugwürmer (Trematoden). Saugwürmer sind u. a. Thema des Gedichts „Romanze in Rot" von Brigitte Frank.
Trypanosoma	(Begeißelte) Einzeller, die üblicherweise über Insekten (z. B. Mücken, Stechfliegen, Bremsen, Raubwanzen) oder andere Arthropoden (Zecken) auf den Endwirt (diverse Wirbeltiere, u. a. Mensch) übertragen werden und beispielsweise die Schlafkrankheit oder Chagaskrankheit verursachen (siehe auch „Die Tsetsefliegen" von Lotar Selow).
Babesia	Zu den Apicomplexa zählende Einzeller, die in Erythrozyten von vielen Säugetieren und manchen Vögeln parasitieren. Überträger sind Schildzecken. Da die Erythrozyten bei einer Babesiose platzen, kommt es zur Anämie mit Fieber und schlimmstenfalls Gelbsucht.
Dassel	Durch Dasselfliegen befallene Rinder zeigen auf der Haut typische Dasselbeulen. Diese sind walnussgroß und zeigen in der Mitte ein relativ großes Loch, wodurch das Leder unbrauchbar wird. Das Loch rührt daher, dass sich die in den Dasselbeulen befindlichen Larven der Dasselfliegen für die Atmung einen Weg an die Oberfläche bohren.
Fasciola	Gattung der Saugwürmer (Trematoda), zu denen u. a. der Große Leberegel gehört. *Fasciola* kommt weltweit vor und parasitiert als Endwirt die Gallengänge vor allem von Pflanzenfressern wie Rindern und Schafen (aber auch dem Menschen). Der Große Leberegel und der Kleine Leberegel (siehe auch „Die Ameise und die Grille" von Brigitte Frank) gehören zwar beide zu den Trematoden, sind aber sonst nicht näher miteinander verwandt.
Enterobius (Madenwurm)	Fadenwurm und einer der häufigsten Parasiten des Menschen, der den Dickdarm befällt und ohne Zwischenwirt auskommt. Die Eiaufnahme erfolgt oral durch kontaminierte Gegenstände, weshalb Kinder häufig betroffen sind.
Taenia	Gattung der Bandwürmer, die den Dünndarm von Wirbeltieren parasitieren. Wer mehr über Bandwürmer erfahren möchte, konsultiere bitte die gleichnamigen Gedichte von Joachim Ringelnatz (S. „Der Bandwurm") und Brigitte Frank (S. „Der Bandwurm") sowie *Echinococcus multilocularis* von Brigitte Frank.
Loa	Fadenwurm, der meist im Unterhautfettgewebe, aber auch im Auge vorkommen kann (daher auch der Name Augenwurm). Die Larven werden von Bremsen der Gattung *Chrysops* übertragen und das Hauptverbreitungsgebiet des Parasiten liegt im tropischen Zentral- und Westafrika.
Dracunculus	Genauer *Dracunculus medinensis* (Medinawurm), ebenfalls ein Fadenwurm, der einen enormen Geschlechtsdimorphismus aufweist. Während die Männchen nur 3 bis 4 cm groß sind, können die Weibchen bis zu einen Meter Länge erreichen (bei einem Durchmesser von 1 mm). Nach der Paarung im Bauchraum sterben die Männchen und die Weibchen wandern durch das Gewebe in die unteren Extremitäten (Füße und Beine) ihrer Wirte, wodurch starke Schmerzen verursacht werden.

Wanzen	Gemeint sind hier Bettwanzen, kommen eher nachts aus ihren Verstecken, um sich auf die Suche nach ihren Wirten zu machen (siehe auch „Meine Bettflunder" von Lothar Selow).
Eimeria	Die Gattung *Eimeria* gehört zu den zystenbildenden Einzellern der Apicomplexa, die die Leber bei verschiedenen Säugetieren parasitieren.
Sarcoptes	Grab- oder Krätzemilben, die die Haut verschiedener Säugetiere einschließlich des Menschen befallen und starken Juckreiz auslösen (siehe auch „Abschweifung ins Milbische" von Lothar Selow).
Spulwurm	Der im Darm von Schweinen vorkommende Spulwurm wurde früher einer eigenen Art (*Ascaris suum*) zugeordnet. Neuere Studien zeigten jedoch, dass es sich um dieselbe Art (*A. lumbricoides*) handelt, die auch den Menschen und einige andere Säugetiere (Primaten und Bären) parasitiert (siehe auch „Warnung" von Brigitte Frank).
Trichomonas	Parasitische begeißelte Einzeller aus dem Taxon der Excavata. Die zu den sexuell übertragbaren Krankheiten zählende Trichomoniasis ist bei Männern meist symptomlos und bewirkt bei Frauen Juckreiz und übelriechenden Scheidenausfluss.
Filzlaus	Filzläuse kommen fast ausschließlich im Schambereich (nicht jedoch auf der Kopfhaut) vor (siehe auch „Wirtstier Mensch" von Brigitte Frank).

2

Plathelminthes

© Springer-Verlag GmbH Deutschland, ein Teil von Springer Nature 2020
B. Loos-Frank, S. Begall (Hrsg.), *Zoologica Poetica*, https://doi.org/10.1007/978-3-662-61568-3_2

Romanze in Rot

Als sie sich trafen, da war'n sie noch jung
und ganz und gar unerfahren.
Doch fingen gleich sie mit viel Schwung
an, sich zu verpaaren.
 Sogleich, sogleich
 im roten Reich.

Er liebte sie, sie war so schlank
und hilflos. Er mußte sie schützen.
Er wollte sie sein Leben lang
getreulich unterstützen,
 so stark, so breit
 und ganz bereit.

Er schlang sich um sie. In Abrahams Schoß
kann niemand geborg'ner verweilen.
Und es gelang ihm ganz famos
Sich sicher zu verkeilen
 am neuen Ort,
 in sich'rem Hort.

Ach, wie herrlich war es hier!
Nahrung gab's in Fülle.
Ein wenig eng war das Quartier
Und dennoch war's Idylle,
 ganz ohne Feind
 so treu vereint!

Bald trat ein froh Ereignis ein,
das erste Kind war geboren.
Das blieb nicht da: jahraus, jahrein
ging eins um's andre verloren.
 Sie schwemmten hinweg,
 es gab kein Comeback.

Was kümmert's die Eltern! Sie produzieren
Nachkommen am laufenden Bande.
Die müssen alle emigrieren
Aus dem blutroten Lande.
 Nicht alle, doch viele
 gelangen zum Ziele,
 und bleibt eines stecken,
 so muß es verrecken.

Das ist die Konzeption
der Überproduktion.

 Brigitte Frank

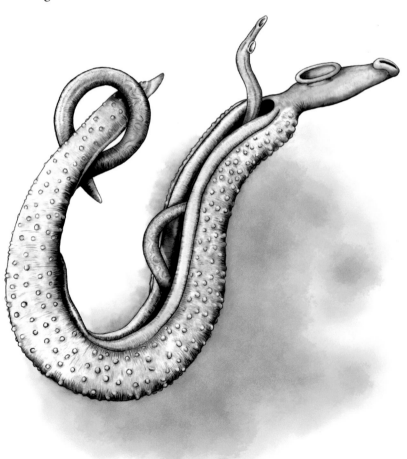

Hier werden Saugwürmer (Trematoda) der Gattung *Schistosoma* geschildert. Die Schistosomen, auch Pärchenegel genannt, sind getrennt geschlechtlich lebende Parasiten, die sich von Blut ernähren und in den Blutgefäßen des Menschen leben. Nach der Kopulation lebt das Weibchen in einer Bauchfalte des Männchens, sodass man auch von einer Dauerkopula sprechen kann. Da das Weibchen länger und dünner als das Männchen ist, schaut sie an beiden Seiten aus der Bauchfalte heraus. Die Eier müssen in den Darm und dann mit dem Kot ins Freie gelangen, um den Lebenszyklus fortzuführen. Viele Eier werden aber mit dem Blutstrom in die Leber transportiert, wo sie schließlich, von einer dauerhaften Gewebskapsel umgeben absterben und zu Leberzirrhose führen, ein typisches Symptom von Schistosomiasis. *Schistosoma* ist auf aquatische Schnecken als Zwischenwirt angewiesen und stellt in den Sub(Tropen) nach wie vor ein großes Problem dar.

Die Ameise und die Grille

Grillchen, das den Sommer lang
zirpt' und sang,
litt nun, da der Winter droht,
harte Zeit und bittre Not.
Nicht das kleinste Würmchen nur
und von Blättlein keine Spur.
Nun vor Hunger weinend leise
schlich's zur Nachbarin Ameise,
fleht sie an in ihrer Not,
ihr zu leihn ein Körnlein Brot.
Doch auch Emslein litt unsäglich,
klammert fest am Grashalm kläglich.
Starrkrampf hat's in den Mandibeln,
den so starken und sensibeln,
und die beißen fest und fester.
„Grille", ruft es, „liebe Schwester,
kannst du mir nicht assistieren,
sonst muß ich hier noch erfrieren!"
Doch die Grille machte kehrt.
„Du bist keiner Hilf mehr wert".
Und sie tippt sich an die Stirn:
„Die hat doch 'nen Wurm im Hirn!
Sie wird sterben allzu bald,
denn die Nächte sind jetzt kalt."

Und die Moral von der Geschicht?
Friß niemals keine Schleimball'n nicht!

Brigitte Frank

Grundlage für dieses Gedicht ist der Entwicklungszyklus des Kleinen Leberegels (*Dicrocoelium dendriticum*), eines Trematoden, welcher zwei Zwischenwirte und einen Endwirt umfasst. Erster Zwischenwirt sind Schnecken, der zweite Zwischenwirt sind u. a. Ameisen. Als Endwirt kann eine Reihe von Säugetieren (seltener Vögel) dienen. Die adulten Parasiten leben v. a. in den Gallengängen ihrer Endwirte.
Was ist passiert? Die Ameise hat die von befallenen Schnecken in Schleimballen ausgeschiedenen Larven des Kleinen Leberegels gefressen, von denen eine (oder wenige) in denjenigen Teil des Gehirns eindringt, der die beißenden Mundwerkzeuge (Mandibeln) versorgt. Dies bewirkt, dass sich die Ameise von abends bis morgens an Pflanzen festbeißt. Dadurch erhöht sich die Wahrschein-

lichkeit von nächtlich grasenden Weidetieren gefressen werden. Wird die parasitierte Ameise gefressen, entwickeln sich die Larven des Kleinen Leberegels in den Gallengängen des Endwirts zum erwachsenen Wurm. Bei Kälte, zum Winter hin, sterben die festgebissenen Ameisen. Dieses Gedicht zeigt eindrucksvoll, wie Parasiten ihre Wirte manipulieren können. Das Zusammentreffen von Grille und Ameise ist dagegen reine künstlerische Fantasie.

Der Bandwurm

Es stand sehr schlimm um des Bandwurm Befinden.
Ihn juckte immer etwas hinten.
Dann konstatierte der Doktor Schmidt,
Nachdem er den Leib ihm aufgeschnitten,
Daß dieser Wurm an Würmern litt,
Die wiederum an Würmern litten.

Joachim Ringelnatz

Bandwürmer (Cestoda) sind eine weitere Gruppe der parasitischen Plattwürmer. Sie leben im Dünndarm von Wirbeltieren. Ihr meist sehr langer, flacher Körper besteht aus vielen „Gliedern", von denen jedes männliche und weibliche Geschlechtsorgane enthält. Sie sind also Zwitter. Ihr sehr dünnes Vorderende, der Skolex, hat keine Mundöffnung und trägt bei vielen Bandwürmern Saugnäpfe und einen Kranz winziger Häkchen, mit denen sie sich im Darm verankern. Die Parasitierung von Parasiten (Hyperparasitismus) in der hier geschilderten Kombination ist jedoch nicht bekannt.

Der Bandwurm

Es lebt ein Tier in kaum entdeckter, in därmlicher Verborgenheit,
das einerseits ganz ungeheuer schmal und andrerseits erstaunlich breit.
Ihr fragt mich sicherlich: wie ist ein solches Paradoxon zu verstehn?
Nun, dazu muß dies ewig lange Tier man selber überhaupt erst sehn.
Dann merkt man bald, sofern man eines Mikroskopes sich bemächtigt,
daß nicht, zu welcher Meinung man wohl sonst gewiß berechtigt,
daß nicht das schwergewichtig lappend flache, breite Ende
der Anfang unseres Wurmes ist. Ich rate jetzt, man wende
das volle Augenmerk auf diesen breitern Teil, der ganz
das Gegenteil des Kopfes ist: es ist der Schwanz.
Zwar wird man nicht entdecken, wie erwartet,
daß eine Öffnung hier. Dem Tiere artet
kein Afterloch. Es hat auch keine Not,
dort abzugeben ähnlich Scheußliches wie Kot.
Sein Organismus ist wahrhaftig sehr viel feiner,
er ist kein Hund, kein Mensch, ein ganz gemeiner,
der schrecklich stinkende, geformte, braune Exkremente
aus sich entläßt als ob er irgendwelche Scham nicht kennte.
Nein, unser Tier ernährt sich äußerst vornehm durch die Haut
indem es das, was unser Darm ihm bietet, lediglich verdaut
und dann, zu kleinsten Molekülen unsichtbar zerhäckselt,
in seinem Innern, darmlos, gänzlich stoffverwechselt,
was unsres Wurmes Wirt dann manchmal plagt,
als ob, nun ja, ein Wurm in seinem Innern nagt.
Ergreifen wir nun die Gelegenheit beim Schopfe
und suchen bei dem Tier nach seinem Kopfe.
Zu dem Behufe gehn wir in die Richtung
des dünnen Teils. Bei dieser Sichtung
im Mikroskop, zu dem ich mahne,
gewahrt man, daß die Sexualorgane
auf engstem Raume hier beisammen liegen
und immer mehr sich aneinander schmiegen,
bis schließlich alle, Testes, Dotterstock, Ovar,
was vorher einzeln schön und deutlich sichtbar war,
so gut wie ganz aus unserm Sucher-Blick entschwinden
und wir jetzt nur noch kleine Häufchen finden,
die, wie wir ja inzwischen endlich wissen,
sich hinten erst entfalten müssen.
Es werden nun die Proglottiden,
die größenmäßig ja verschieden,
zum Schluß so dünn und klein,
daß nach dem Augenschein
sie gleichen dem Faden.
Es kann nicht schaden,
an unserm Mikroskop
(es sei ihm Lob!)
das nächste
und höchste
der Objektive
zwecks Perspektive
nun zu benutzen. Und siehe,
es hat gelohnt all die Mühe!
Was wirkt wie ein kleiner Knopf,
das ist ja tatsächlich ein Kopf.
Vier Näpfchen und ganz
zum Saugen ohne Augen
und vorn ein Hakenkranz.
Der Wurm ist ganz!

Brigitte Frank

Echinococcus multilocularis

Ich hätte so gerne (es wär' doch gelacht!)
ein Gedicht über *Echinococcus* gemacht.
Denn einen Wurm, der so gefährlich,
den gibt's doch sonst in Deutschland schwerlich.
Allein, der Versfluß macht mir Pein,
denn ‚multilocularis' passt rhythmisch einfach nicht hinein.

Auch ‚vielkammrig' ist ein unmögliches Wort.
Und es fehlt mir an Reimen hier, da und dort.
Was reimt sich zum Beispiel auf ‚Protoskolex'?
Ich tät mich doch schämen eines albernen Hohl-Gags.

Oder, auf deutsch, was reimt sich auf ‚Köpfchen'?
Ich bitt' Sie, was fang ich denn an mit ‚Töpfchen'?
Alle Dichter drehn sich im Grabe um
bei Reimen auf ‚Larvenstadium'.

Ich wüsste ja nicht mal, dass Gott erbarm,
einen halbwegs vernünftigen Reim auf ‚Darm'.
Und wenn ich's versuche mit ‚Darm vom Fuchs',
dann bleibt mir als Reim schließlich nur noch ein Jux.

Was bliebe noch Hehres an meiner Ode
beim Gebrauch eines Wortes wie ‚Zestode'?
Auch ‚Bandwurm' ist schwierig, kaum besser als ‚Wurm'.
Das treibt meinen Pegasus auch nicht zum Sturm.

Ich hätte wahrhaftig schon Gründe zum Feiern
bei passendem Reimen zu ‚Bandwurm-Eiern'.
Bestimmt ganz einfach aber wären
die Reime über Onkosphären.

Die ‚Feldmaus' bring ich schon noch unter,
da wird mein Pegasus ganz munter.
Doch ‚Mensch' und ‚Eier-Mund-Kontakt',
die sind mir denn doch zu vertrackt.

*

Ich hätte so gerne (es wär doch gelacht!)
Ein Gedicht über *Echinococcus* gemacht.
Je nun! Es hat nicht sollen sein.
Hans Vogel möge mir verzeihn!

Brigitte Frank

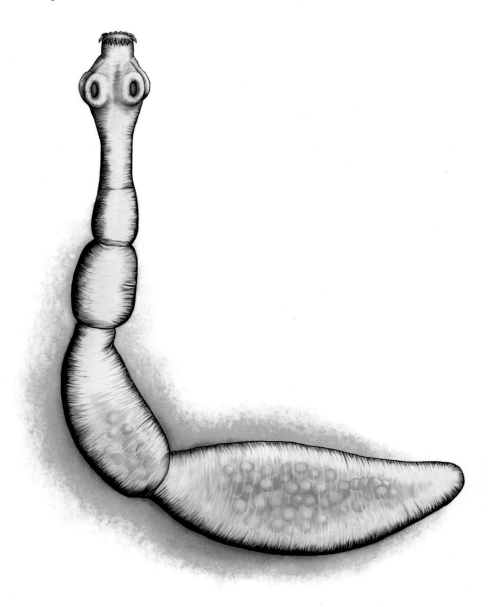

Der winzige *Echinococcus multilocularis* (Fuchsbandwurm) ist ein Bandwurm (Cestoda) im Darm des Fuchses. Seine mit dem Kot ausgeschiedenen Eier, die Larvenstadien enthalten, die Onkosphären, müssen von Feldmäusen verschluckt werden. In deren Leber entwickelt sich eine vielkammerige Larve (*multilocularis*), in der durch Sprossung neue Larvenstadien mit je einem Bandwurmköpfchen (Protoscolex) entstehen. Jedes einzelne davon wird, wenn die befallene Feldmaus vom Fuchs gefressen wird, in dessen Darm wieder zu einem geschlechtsreifen „Fuchsbandwurm". Der Mensch kann sich ebenfalls durch orale Aufnahme der Eier („Eier-Mund-Kontakt") infizieren. In seiner Leber kommt es zu krebsartigem Wachstum des vielkammerigen Larvenstadiums, und unbehandelt verläuft die Infektion beim Menschen tödlich. Hans Vogel (1900-1980), ein deutscher Tropenmediziner und Parasitologe, entdeckte als Erster die Art und beschrieb sie ausführlich Mitte der 1950er Jahre. Füchse und auch andere Carnivoren (z. B. Kojote, Wolf, Haushund, selten Hauskatze) stellen die eigentlichen Endwirte für den Fuchsbandwurm dar. Der Mensch ist bei Aufnahme der Eier Fehlwirt. Als Zwischenwirte dienen Kleinsäuger, in Deutschland v. a. Wühlmäuse wie z. B. Feldmaus oder Schermaus.

3

Nematoda

Die Trichinen

Sie wohnen ohne Glanz und Gleisch
Besonders gern im Schweinefleisch.
Und auch in uns,
und nicht nur dort. –
Verständnis schafft
Ein Griechenwort.

Das Wort heißt Thrix,
des Genitiv
uns augenblicks
zu Hilfe lief.
Trichós ist hier
Der zweite Fall.
Drum neigt das Tier
Zu haarwurmdünnem Fleischbefall.

Jedoch, der Würmchenlarvenkeim
Larviert im Muskelfaserschleim
Und baut sogar,
und zwar aus Kalk,
den Eigenbruchfestkatafalk.

Die Kalkwand wird in Monden stärker,
das Fleischquartier gerät zum Kerker,
und schließlich dann entsteht daraus
ein Trichinellentotenhaus.

Die Atmenot wird atemnöter,
entseelt stirbt ab der Selbertöter,
denn ruinös
liebt jederzeit,
auch trichinös
die Allnatur Gerechtigkeit.
Zur Strafe. Das weiß jedes Kind.
Weil Trichis überflüssig sind.

Lotar Selow

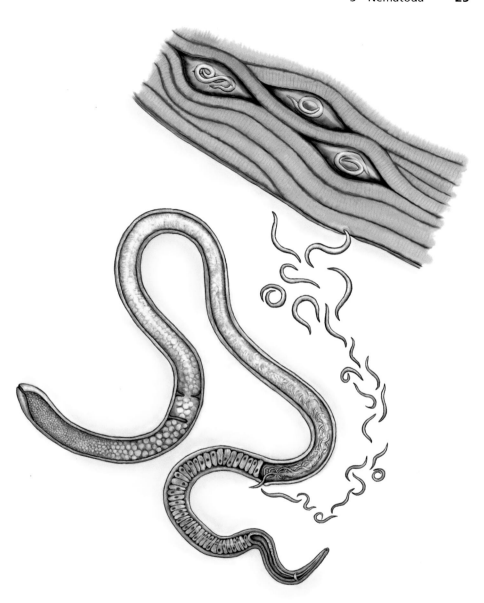

Trichinen (Gattung *Trichinella*) sind winzige sehr dünne Fadenwürmer, die Säugetiere als Zwischen- und Endwirte parasitieren. Der Mensch ist ein Fehlwirt. Trichinenlarven kommen eingekapselt im Muskelgewebe (Fleisch) vor und können durch Kochen oder Einfrieren abgetötet werden. Bei Aufnahme von rohem (oder nicht ausreichend erhitztem) infiziertem Fleisch, lösen sich die Kapseln im Dünndarm auf, sodass die Larven frei werden und sich zu adulten Würmern entwickeln können. Diese bohren sich in die Dünndarmschleimhaut. Anschließend findet die Paarung mit Befruchtung der Eier statt. Die Weibchen gebären (lebend) im Dünndarm bis zu 1500 Larven, die sich durch den Dünndarm bohren und über das Blut- oder Lymphgefäßsystem in quergestreifte Muskulatur gelangen. Dort bildet sich ein gut „durchbluteter" Ammenzellnährkomplex, der den Parasiten versorgt, aber zunehmend verkalkt. Bei vollständiger Einkapselung durch Verkalkung sterben Ammenzelle und Larve ab.

Warnung

Ein Mensch mit einem Schrebergarten
tut allerlei, um ihn zu warten.
Er plant, er jätet und er mäht,
er gräbt, er pflanzt, er mulcht, er sät,
er sät die Saat in schönen Reihen,
denn auch das Auge will sich freuen.

Salat und Rüben, Lauch und Bohnen,
Kartoffeln, Erbsen und Melonen,
auch Schnittlauch, Peterling und Dill,
weil er gern würzig essen will.
Er deckt die Saat mit schwarzer Erde
Und hofft, dass alles grünen werde.

Bald sprießt es munter, das Gemüse.
Der Mensch bewässert mittels Düse
Und einem langen Wasserschlauch. –
Tja, düngen sollte er wohl auch.
Indessen ist der Dünger heuer
dem armen Menschen viel zu teuer.

Er hat nicht Schwein, noch Pferd, noch Rinder.
Er hat nur einen Haufen Kinder.
Doch die, so sagt er pfiffig sich,
die müßten ihm ganz wirtschaftlich

und schnell und billig produzieren,
was nötig ist zum Kultivieren.

Er lächelt still und voller Wonne,
beschafft sich eine alte Tonne
und heißt die Kinder und sein Weib,
von nun an alles, was den Leib
verläßt, in diese Bütten
gar sorglich ihm hinein zu schütten.

So hat er bald und ohne Mühe
die wunderbarste Düngerbrühe
und gießt das braune Konzentrat
auf Lauch, Kartoffeln und Salat,
die nun an Mangel nicht mehr kranken
und ihm mit grünem Wachstum danken.

Doch was der Mensch halt nicht bedachte,
als diese auf's Gemüs' er brachte,
das war, daß in der braunen Brüh'
die Eier von so'm Würmervieh,
das still im Jüngsten der Familie
gelebt, nun auf der Petersilie

auf Schnittlauch, Kresse, Kohl, Karotten,
auf Borretsch, Kerbel und Schalotten,
auf Estragon und auf Spinat,
auf Broccoli und Kopfsalat,
kurz, auf den grün der Erd Entstrebten
beharrlich an den Blättern klebten.

Ach! Niemand weiß was von den Eiern. –
Man lädt, die Ernte recht zu feiern,
zu einer Gartenfête ein
im Sonntagsmittagssonnenschein,
wo allesamt sehr fröhlich jausen
und tüchtig von dem Grünzeug schmausen.

Sie ahnen nichts vom Übeltäter,
als eine knappe Woche später,
das heißt, so drei, vier Tag p. i.
so etwas kam wie Pneumonie,
mit Fieber, Atemnot und Husten,
so daß zum Arzt sie rennen mußten.

Und zwei, drei Wochen nach dem Feste,
da litten einige der Gäste,
der Mensch, sein Weib, die Kinder auch
an leichten Schmerzen in dem Bauch.
Und – schlimm, das hier zu konstatieren:
kein Arzt konnt's diagnostizieren;

zu vage waren die Kriterien
und alle standen vor Mysterien.
Bis zu dem grässlichen Moment,
da unser Mensch, auch er Patient,
als er sich seine Zähne spülte,
was Scheußliches im Munde fühlte.

Es gleitet raus, es fällt ins Becken.
Der arme Mensch stirbt fast vor Schrecken.
Er würgt, sein Magen revoltiert,
als auf den *Ascaris* er stiert.
Er möchte laut um Hilfe schreien,
das schafft er nicht mehr: er muß speien.

Und die Moral?
 Trau niemals solchen
Geizhälsen, Grünen, Reinheits-Strolchen!
Hier ist der schlagende Beweis:
Nicht immer ist der eigne Sch...
was Bess'res als gekaufter Dünger.
Und darum: laß davon die Finger!

Brigitte Frank

Spulwürmer befallen Primaten und Bären, ohne auf Zwischenwirte angewiesen zu sein. Im Darm schlüpfen die Larven aus den mit der Nahrung aufgenommenen Eiern und bohren sich durch die Dünndarmschleimhaut. Über das Blutgefäßsystem gelangen die Larven zum Herzen und in die Lungenkapillaren, wo sie sich in den Hohlraum der Alveolen bohren können. Dies kann eine Pneumonie auslösen. Oft werden die Larven aber abgehustet. Werden die Larven wieder heruntergeschluckt, können sie sich im Dünndarm zu Adulten entwickeln. Die Weibchen legen pro Tag Tausende von Eiern, die über den Kot ausgeschieden werden. Die ausgewachsenen Tiere sind recht groß (Weibchen bis zu 40 cm).

p. i. post infectionem: nach (dem Beginn) der Infektion.

Ascaris Spulwurm. Wie schon an dem vollen Namen *Ascaris lumbricoides* zu erkennen, sieht ein ausgewachsener Spulwurm ein bisschen aus wie ein sehr großer Regenwurm (*Lumbricus*), nur glatter, also ohne Ringelung. In der Tat kann er gelegentlich rückwärts vom Dünndarm in den Magen gelangen und dann ausgewürgt werden. Der psychische Schaden soll wesentlich herber sein als die rein medizinischen Folgen.

4

Arthropoda

Abschweifung ins Milbische

Kleiner als ein Roß
Zwölf mal zwölf aufs Gros,
kleiner selbst als Bienen
sind die Acarinen.
Denn carina heißt der Kiel,
darum ist ihr Ausflugsziel
oft der hohle Vogelfederkiel.

Und weil Milben
(nur zwei Silben!),
wenn sie tot sind,
schnell vergilben,
darf denselben,
vorher gelben
oder grauen,
niemand trauen.

Ihrer Beine sind es acht,
daran sind sie festgemacht
und bei Spinnentieren
leicht zu etablieren.
Denn bei jedem Spinnentier
gibt's auf jeder Seite vier.
Hätten unsre lieben Kleinchen
nur vier Beinchen,
aber bloß auf eine Seite,
schössen sie um Haaresbreite
(Spiegelfechterei)
dicht am Ziel vorbei.

Eine hat sich gar der Haut
einer Menschin anvertraut.
Was sie wohl bezweckte?
Krätzekratzeffekte!
Hier nun wäre es vonnöten,
diese Milbe bei der Hilde
abzutöten.
Selbstverständlich rasch und zart und milde!

Ja, sogar in Dielenritzen
Weiß man Ritzemilben sitzen.
Allerdings ist noch recht unerforscht
jene Mulde, wo der Dielenstaub vermorscht.
Für die Parasitologen
So in Bausch und Bogen
eigentlich ein ziemlich weites Feld,
koste es auch unser Steuergeld.
Immerhin, der Wissende hält große Stücke
auf die ungewissen Dielenritzenmilbenlücke.

Und es sind noch viele
Milben hier im Spiele:
Käsemilben, Haarbalgmilben
Und so weiter und so weiter,
eine überlange Stufenleiter.
Alles, was da modert
ist verarthropodert,
Fäulnis Dreck und Müll, sogar verschneiter.

Junge Milben aber
(ist das nicht makaber?)
fällt zuweilen die Berufswahl schwer.
Sowas kommt alleine
von der Zahl der Beine
und von der vertrackten Stummelsechsbeinmachart her.

Eines stimmt versöhnlich,
denn es sind gewöhnlich
Milben mit den Zecken nah verwandt.

Trotzdem, neben Milben
Gibt es keine Zilben.
Meckenzilben sind bis dato unbekannt.

Lotar Selow

Die Acari (hier noch veraltet als Acarina (=Acarinen) bezeichnet) sind die artenreichste Gruppe der Spinnentiere (Arachnida), die den Arthropoden (Gliedertieren) angehören. Zu den Milben gehören auch die Zecken (die größten Milben). So gesehen ist die Aussage im vorletzten Vers nicht sinnvoll (es wäre so, als würden wir sagen „Primaten sind mit den Säugetieren nah verwandt"). Krätzmilben bohren sich in die Hornschicht der Haut ein und verursachen starken Juckreiz. Haarbalgmilben leben in den Haarfollikeln von Säugetieren; Federmilben können im Gefieder und insbesondere in Federkielen von Vögeln vorkommen. Freilebend sind Hausstaub- oder Vorratsmilben (z. B. in Käse).

Gros	alte Maßeinheit für zwölf Dutzend (also zwölf mal zwölf)
Spiegelfechterei	Blender, Täuscher; übertriebenes Verhalten zur Täuschung anderer
verarthropodert	zu den Arthropoden (Gliedertieren) gehörend
Krätzekratzeffekte	Grabmilben (bzw. Krätzemilben), die ihre Eier unter die Haut (des Menschen) ablegen, verursachen Krätze (bei Tieren Räude)
Stummelsechsbeinmachart	Milbenlarven haben tatsächlich nur sechs Beine

Meine Bettflunder

Bewohnend die alte Matratze,
das Polster in Sessel und Bank,
den Staub im geflochtnen Besatze,
versteckt in Tapete und Schrank,
so haust sie, die schwarzgraue Flache,
im dunkelsten, schmalsten Verlies,
dort sinnt sie auf blutige Rache,
die Wandlaus, wie früher sie hieß

Oben an der Zimmerdecke
– manchmal sagt man auch Plafond –
hastet eine kurze Strecke
schwarz ein kleines Medaillon.

Überlegend hält es inne,
plötzlich läßt es los und fällt.
Obs auf meinem Stoppelkinne
sich ein Bein bricht und zerschellt?

Die hoch an der Decke gehangen,
die jetzt auf der Bettdecke kriecht,
wird rasch von den Fingern gefangen,
obwohl sie so wanzenhaft riecht.
So mache ich's immer mit Wanzen,
ich hab da so meinen Dreh.
Mich härmt, weil sie repräsentanzen
der Scheußlichkeit reinste Idee.

Hier im Taschenstundenweiser
steht sie unter Kuratel.
Rundum per Sekundenkreiser
fährt sie ständig Karussell.

Ab und zu seh ich sie winken,
wenn sie in die Ziffern sticht.
Unterm Uhrglas darf sie stinken,
doch mein Blut bekommt sie nicht.

Lotar Selow

Gemeint sind Bettwanzen (*Cimex lectularius*), auch Hauswanzen genannt, die Blut aus warmblütigen Wirbeltieren saugen und sich nicht wie die meisten anderen Wanzen (Heteroptera) von Pflanzensäften ernähren. Die Bettwanzen sind mit ca. 4-10 mm Größe (je nach Füllungszustand) ziemlich große Ektoparasiten. Durch ihren flachen Körperbau kommen sie gut in die engsten Ritzen oder auch unter das Gehäuse einer Uhr („Taschenstundenweiser"). Bei Bedrohung erzeugen Wanzen ein Alarmpheromon, das sie abgeben, um andere Wanzen zu warnen. Dieses Pheromon nehmen Menschen als scheußlichen Geruch wahr („obwohl sie so wanzenhaft riecht").

Phylloxera vastatrix

Hör', was zu dir ein Weiser spricht:
Verachte die kleinen Feinde nicht!
Ein Räuplein kann, man glaubt es kaum,
Umbringen einen Riesenbaum
Wo die Zwergzikade Mahlzeit hält,
Geht drauf ein ganzes Roggenfeld.
Und was nun erst die Reblaus frisst,
Die kleine, gar nicht zu sagen ist.
Drauf deutet schon ihr Beinam' hin
vastatrix, die Verwüsterin.

Johannes Trojan

Die Reblaus (heute: *Viteus vitifoliae*) ist eine Pflanzenlaus und gehört zusammen mit Wanzen und Zikaden zu den Schnabelkerfen (Hemiptera). Die Reblaus wechselt in ihrem Lebenszyklus zwischen einer blattbewohnenden geschlechtlichen Phase und einer wurzelbewohnenden ungeschlechtlichen Phase. Letztere ist es, die den Rebstock schädigt. – Verschiedene Arten der Familie der Zwergzikaden (Cicadellidae) saugen am Phloem, also den Nährstoffleitungsbahnen, diverser Pflanzen (darunter Weizen, Gerste, Roggen, Hafer).

Wirtstier Mensch

Klein und braun und flügellos.
und stechen tun sie ganz famos.
So manche Mutter muß erfahren:
mein Kind hat Läuse in den Haaren.
 Sie sitzen in allen Frisuren,
 die scheußlichen Anopluren.

Ob blond, ob braun, ob glatt, ob kraus,
ein jeder Kopf gefällt der Laus.
Es klebt an den Haaren die Nisse,
es jucken die saugenden Bisse,
 man versucht mit diversen Tinkturen
 zu vertreiben die Anopluren.

Aus Lymphe, Eiter, Grind im Schopf
wächst manchmal dann ein Weichselzopf.
Doch muß als Rarität heute gelten,
was früher einmal gar nicht selten:
 das Bauen von solchen Konturen
 durch eklige Anopluren.

* * *

Was noch im Kriege der Soldat
in seiner Freizeit gerne tat,
in Mänteln, Hemden, Hosen, Jacken,
das ist vorbei, das Läuseknacken.
 Es sind heut die Monturen
 ganz frei von Anopluren,

weil man, zum Glück für die Armee
erfunden hatte DDT.
Vorbei die vergeblichen Mätzchen
zur Bekämpfung von Läuse-Rickettsien,
 vorbei die verwünschten Torturen
 durch lästige Anopluren.

Heut sind sie nur noch unbequem
und Magistraten ein Problem
bei Stadtstreichern, gänzlich verdreckten

und andern verkomm'nen Subjekten,
 es sind für die Anopluren
 ein Tummelplatz, solche Figuren.

* * *

Filzläuse schließlich ganz infam,
bekommt fast nur, wer polygam.
Ihr Habitat, besonders peinlich,
ist meistens auch noch zwischenbeinlich.
 Man kriegt sie nur beim Huren,
 die schändlichen Anopluren.

Brigitte Frank

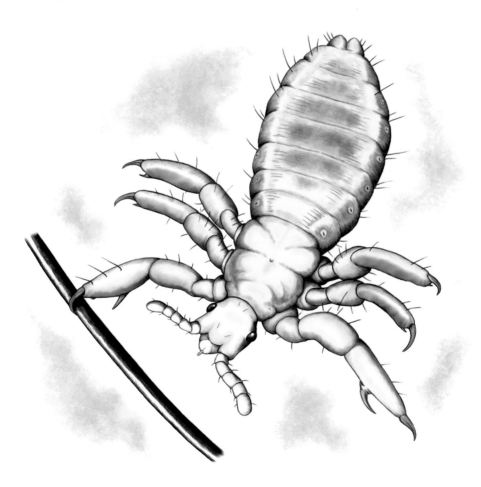

Kopf-, Kleider- und Filzlaus gehören zu den Echten Tierläusen (wissenschaftlich: Anoplura) und sind flügellose Insekten innerhalb der Ordnung der Tierläuse. Sie werden von den Pflanzenläusen abgegrenzt, die zu einer ganz anderen Ordnung, nämlich den Schnabelkerfen, gehören. Die Kopf- und Kleiderlaus (*Pediculus humanus capitis* – hier illustriert – und *P. h. humanus*) sind zwei Unterarten der Läuse, die speziell den Menschen befallen können (eine weitere Art ist die Filzlaus *Pthirus pubis*, die vor allem im menschlichen Schambereich parasitiert und nicht den Kopfbereich befällt). Die Kopflaus kann sich nur an den Haaren des Kopfes festhalten, während sich die Kleiderlaus an Textilfasern klammern muss, da der Mensch kein Fell hat. So wird sie leicht mit Textilien von Mensch zu Mensch verschleppt. Läuse können Rickettsien (Bakterien der Gattung *Rickettsia*) übertragen, die auch beim Menschen zu ernsten Krankheiten führen können (darunter Fleckfieber).

Nissen	an Haare angeklebte Eier der Anopluren
Weichselzopf	verfilzte Haare (oftmals schorfig – Hinweis auf Kopflausbefall)
Dichlordiphenyltrichlorethan DDT	Insektizid, das in den 1950er Jahren als Wundermittel galt und beispielsweise in der Armee zum Entlausen diente. Später erkannte man, dass es für den Menschen und andere Tiere große Risiken birgt, da es u. a. krebserregend ist und hormonähnliche Wirkungen hat.

Der springende Punkt

Nicht selten hüpft der Floh mit seinen
sprungmuskelstarken Hinterbeinen,
sie mit Ruckzuck dabei bewegend,
im Teppichboden durch die Gegend.
Die andern vier, mehr kurz gestaltet,
hält er vor seiner Brust gefaltet,
weil er so fromm ist. Und dann auch
 nach altem Brauch,
 nach altem Brauch.

Ein Flohkind hat dagegen nur
fast beinlos würmliche Statur.
Infolge flohbedingter Soheit
fehlt ihm die elterliche Flohheit.
Es speist nur Staub und darum hat es
in seinem Wesen so was Sattes.
Noch sind ihm Sprung und Saugstich fremd
 im Unterhemd,
 im Unterhemd.

Zur Tümlichkeit erwachsner Flöhe
Zählt dies: sie springen in die Höhe,
besonders, wenn sie Menschen riechen,
die nicht wie sie am Boden kriechen.
Dann ist der Hochsprung solchen Flohs
 besonders groß,
 besonders groß.

Er landet, katapultgeschossen,
in Herrensockenmaschensprossen
und findet flohhaft und behände
das Wadensockenoberende.
Das irritiert die Haut des Manns.
Der Floh heißt *Pulex irritans.*
Er trinkt, wo er die Haut durchsticht,
 sein Leibgericht,
 sein Leibgericht.

Der gute Mann, der arg beflöhte,
sieht Stichentzündungsbohrgiftröte.
Er, dem jetzt Schmerzen innewohnen
plant Tötungsmanipulationen,
weil's ihm, obgleich er heilsam guckt,
 erheblich juckt,
 erheblich juckt.

Vermittels der Ankündigungs-
bewegung und der Kraft des Sprungs
gelingt die flache Flohflinkflucht
in irgendeine Körperbucht.
Sein ehestörendes Verhalten
ist ehetunlichst auszuschalten,
weil er schon wieder saugen tut
 das Menschenblut,
 das Menschenblut.

So tummeln sich die Flügellosen
in Baumwollhemd und Unterhosen.
In seinen wimmelt es und ihren
von Unterwäschekrabbeltieren,
und keins übt seine Saugekraft
 am Himbeersaft,
 am Himbeersaft.

Das Denkvermögen ist gering,
geringer als beim Schmetterling,
der wenigstens ein Liedlein schmettert
und nicht in Schlafanzüge klettert.
Dem Floh jedoch ist Lebenszweck
Allein sein Hautpunktionscomeback.
An Sympathie verdient er drum
 ein Minimum,
 ein Minimum

Lotar Selow

Als holometabole Insekten haben Flöhe (Siphonaptera) Larven und machen ein Puppenstadium durch. Die Larven leben in der Streu des Lagers ihrer Wirte und entwickeln sich erst nach der Verpuppung zu Geschlechtstieren. Der deutsche Name von *Pulex irritans* ist zwar Menschenfloh, aber diese Flohart ist keineswegs auf den Menschen beschränkt. Als Wirte für den „Menschen"floh treten eher Fuchs, Marder, Iltis, Dachs, und Haustierarten (z. B. Haushund oder Hausschwein) auf. In Mitteleuropa ist *Pulex irritans* selten geworden. Viel häufiger wird der Mensch vom Hunde- oder vom Katzenfloh (*Ctenocephalides canis* und *C. felis*) gebissen.

Die Mücken

Dich freut die warme Sonne.
Du lebst im Monat Mai.
In deiner Regentonne
Da rührt sich allerlei.

Viel kleine Tierlein steigen
Bald auf-, bald niederwärts,
Und, was besonders eigen,
Sie atmen mit dem Sterz.

Noch sind sie ohne Tücken,
Rein kindlich ist ihr Sinn.
Bald aber sind sie Mücken
Und fliegen frei dahin.

Sie fliegen auf und nieder
Im Abendsonnenglanz
Und singen feine Lieder
Bei ihrem Hochzeitstanz.
Du gehst zu Bett um zehne,
Du hast zu schlafen vor,
Dann hörst du jene Töne
Ganz dicht an deinem Ohr.

Drückst du auch in die Kissen
Dein wertes Angesicht,
Dich wird zu finden wissen
Der Rüssel, welcher sticht.

Merkst Du, dass er dich impfe
So reib mit Salmiak
Und dreh dich um und schimpfe
Auf dieses Mückenpack.

Wilhelm Busch

Mücken (Nematocera) gehören zu der großen Gruppe der Zweiflügler (Diptera). Sie sind oftmals durch fadenförmige Fühler und einen schlanken Körperbau gekennzeichnet. Traditionell wurden die Zweiflügler in die zwei Gruppen der Mücken und Fliegen (Brachycera) eingeteilt, wobei sich letztere durch einen kompakten Körperbau und kurze Antennen auszeichnen. Neuere Studien zeigen aber, dass die Mücken keine natürliche Verwandtschaftsgruppe bilden, da sich die Fliegen, gemäß genetischen Untersuchungen, als spezialisierter Ast im Stammbaum der Mücken herausgestellt haben.

Als holometabole Insekten haben die Mücken mehrere Larvenstadien und eine Puppe, die im Wasser leben. Erst aus der Puppe schlüpft die geflügelte Imago, die erwachsene Mücke. Die Larven der Stechmücken atmen tatsächlich „mit dem Sterz", d. h. mit einem Atemrohr am Hinterkörper kopfüber an der Wasseroberfläche hängend.

Die Mücke

Ein leisestes Gesurr. Auf meine Hand
sinkt flügelschlagend eine Mücke nieder,
ein Hauch von einem Leib, sechs zarte Glieder –
wo kam sie her aus winterlichem Land?
Ein Rüssel…Schlag ich zu? Mißgönn ich ihr
den Tropfen Blut, der solches Wesen nährt?
Den leichten Schmerz, den mir ihr Stich gewährt?
Sie handelt, wie sie muß. Bin ich ein Tier?

So stich nur zu, du kleine Flügelseele,
solang mein Blutgefäß dich nähren mag,
solang du sorgst um deinen kurzen Tag!
Stich zu, dass es dir nicht an Kräften fehle!

Wir sind ja beide, Mensch und Mücke, nichts
als kleine Schatten eines großen Lichts.

Albrecht Haushofer

Bei Stechmücken sticht nur das Weibchen, da die mit dem Blut aufgenommenen Nährstoffe (v. a. Proteine und Eisen) für die Eibildung unablässig sind. Begattete Weibchen können an geschützten Stellen (z. B. Kellern) überwintern.

Malariamücken

Malaria machen **A**nophelen,
die uns besonders abend quälen.
Von *Culex* aber wird gestochen
Zu jeder St**u**nd **u**n**u**nterbrochen.

Die Eier liegen fl**a**ch verteilt,
wenn *A.* vom Eierlegen eilt.
A**u**frecht zu Schiffchen eng verb**u**nden
Sind *Culex*-Eier stets gef**u**nden. *)

Schon wenn sie noch im Kinderteich,
erkennt *Anopheles* man gleich,
die w**a**agrecht auf dem Wasser ruht.
Herunter hängt die *Culex*-Brut.

Sitzt gr**a**d die Mücke an der W**a**nd
Mit schwarzgeflecktem Flügelr**a**nd,
h**a**st du *Anopheles* entdeckt.
Culex ist kr**u**mm und **u**ngefleckt.

Sind l**a**ng die P**a**lpen bei der Fr**a**u,
dann weißt du es gleich ganz genau:
du h**a**st *Anopheles* erspäht.
Durch k**u**rze *Culex* sich verrät.

Weil nur das böse Weibchen sticht,
so kümmert uns das Männchen nicht.
Ein Federfühler schmückt den Mann,
ein borst'ger zeigt das Weibchen an.

Friedrich Fülleborn

*) Diese Strophe ist später von Brigitte Frank eingefügt worden.
Altes Lehrgedicht von Fülleborn, einem Experten auf dem Gebiet der Malariamücken, in dem sich lautmalerisch Wörter mit a auf die Stechmücken-Gattung *Anopheles,* und die mit u auf die ähnliche Gattung *Culex* beziehen. Während *Anopheles*-Mücken den Malariaerreger (*Plasmodium* sp.) übertragen, sind die Stechmücken der Gattung *Culex* ungefährlich. Eine winzige Ungenauigkeit ist die, dass die Larven von *Anopheles* nicht <u>auf</u> dem Wasser ruhen, sondern sich waagerecht von unten an die Wasseroberfläche heften. Puppen sehen bei beiden Gattungen gleich aus und werden daher nicht erwähnt.
Palpen, auch Fühler genannt, dienen dem Tasten, aber auch zum Teil dem Schmecken und Riechen bei diversen Gliederfüßern.

Meine *Musca domestica*

Hoch soll sie leben!
Auch tief darf sie leben,
Meine Stubenfliege in der Winterzeit.
Alle Sauberkeit
Darf sie schwarz verkleben.

Was mag sie denken?
Was mag sie lenken,
Wenn sie scheinbar sinnlos auf dem Frühstückstisch
Zwischen Braten, Käse, Milch und Fisch
Immer unbehelligt flugwirr flieht,
Aber plötzlich einen Tischtuchfleck beehrt,
Wo kein Mensch etwas Besonderes sieht?

Ist ein Krümelchen wohl eines Totschlags wert!

Mag sie meinetwegen
Ihre Eier legen
Wann, wohin und wie viel ihr beliebt!

Immer noch studiere
Ich am kleinsten Tiere:
Welche himmelhohen Rätsel es gibt.

Joachim Ringelnatz

Musca domestica ist der lateinische Name der Stubenfliege. Beim Fressen ist die Stubenfliege nicht wählerisch und durch den Verzehr von Kot, Eiter und anderen Körperausscheidungen trägt sie zur Verbreitung von Krankheiten bei, wodurch unser Verhältnis zu ihr eher negativ besetzt ist. Andererseits leistet sie (zumindest in manchen Regionen der Erde) einen wichtigen Beitrag bei der Bestäubung einiger Pflanzen, und sie kann über die zeitliche Zuordnung ihrer Entwicklungsstadien für die forensische Entomologie, z. B. bei der Schätzung des Todeszeitpunkts, genutzt werden.

Auf dem Fliegenplaneten

Auf dem Fliegenplaneten,
da geht es dem Menschen nicht gut:
Denn was er hier der Fliege,
die Fliege dort ihm tut.

An Bändern voll Honig kleben
die Menschen dort allesamt,
und andre sind zum Verleben
in süßliches Bier verdammt.

In Einem nur scheinen die Fliegen
dem Menschen voranzustehn:
Man bäckt uns nicht in Semmeln,
noch trinkt man uns aus Versehn.

Christian Morgenstern

Die beiden Fliegen

 Die Stechfliege
Was schwärmst du denn immer?
Unhöflicher Gast!
Du fällst hier im Zimmer
Entsetzlich zur Last!
Viel Unlust erleiden
Die Menschen durch dich.
So sei doch bescheiden
Und sittsam wie ich!

 Die Brummfliege
O bleib mir zu Hause
Mit deiner Moral!
Was macht mein Gesause
Dem Menschen für Qual?
Ihm wär es erfreulich,
Wenn du mir nur glichst;
Du lebest so heilig,
So ehrbar, und – stichst!

August Friedrich Ernst Langbein

Mit Stechfliege ist sicherlich der Wadenstecher *Stomoxys calcitrans* gemeint, der in die Familie Muscidae, also der „echten" Fliegen gehört und daher eng mit unserer Stubenfliege verwandt ist. Er tritt in der Nähe von Stallungen oder Weiden auf. Männchen und Weibchen saugen Blut an Vieh und Mensch. Brummfliegen oder Brummer sind Schmeißfliegen (Familie Calliphoridae). Sie stechen nicht.

Zur Frage der Reinkarnation

Die Fliege stört mich.
Ich betrachte die Fliege,
beschreibe sie,
wie sie ihre Taster rührt,
die dreigliedrigen,
dicht gefiederten Fühler,
wie sie sucht, saugt, schöpft
mit den fleischigen Endlippen
ihres Rüssels. Die Flügel,
aschgrau geädert,
glänzend geschuppt,
flimmern im Licht.
Tarsen, Klauen, Borsten
zittern vor Energie.
Mit den zweimal viertausend Linsen
ihrer riesigen Augen
betrachtet sie mich.
Wie behaart sie ist!
Es stört sie nicht,
daß ich sie beschreibe.
Der anderen Fliege, hier,
auf meinem Tisch, im Bernstein,
die keinen von uns gestört hat,
gleicht sie aufs Haar, aufs Haar.
Wie ist sie zurückgekehrt,
nach aberhundert Millionen
Geschlechterfolgen?
Vollkommen unverändert vibriert
ihr schwarz gewürfelter Hinterleib.
Sie stört mich.
Ich verscheuche sie –
diese, nicht jene Fliege.

Bei ihrer nächsten Wiederkehr
wird niemand mehr dasein,
um zu beschreiben,
wie die Fliege der Fliege gleicht.
Es stört mich nicht,
daß kein Mensch dasein wird,
um sie zu verscheuchen.

Hans Magnus Enzensberger

Der „schwarzgewürfelte Hinterleib" weist die „Fliege" als Fleischfliege (*Sarcophaga*) aus, die nicht zu den „echten Fliegen" (Muscidae) gehört. Die Larven (Maden) der Fleischfliegen leben nicht, wie die der Musciden, in verrottendem Pflanzenmaterial (z. B. auch Kot von Pflanzenfressern), sondern in lebendem oder totem Fleisch (Name!).

Berliner Herbst

Denn, so um'm September rum,
denn kriejn se wacklije Beene –
die Fliejen nämlich. Denn rummeln si so
und machen sich janz kleene.
Nee –
fliejen wolln se nicht mehr.

Wenn se schon so ankomm, 'n bisken benaut...
Denn krabbeln se so anne Scheihm;
Oda se sum noch 'n bisken laut,
aba merhschtens lassen ses bleihm...
Nee –
fliejn wolln se nicht mehr.

Wenn se denn kriechen, falln se beihnah um.
Un denn wern sie noch mal heita,
denn rappeln se sich ooch noch mal hoch,
und denn jehts noch 'n Stiksken weita –
Aba fliejn...fliejn wolln die nich mehr.

Die andan von Somma sind nu ooch nicht mehr da.
Na, nu wissen se – nu is zu Ende.
Manche, mit so jelbe Eia an Bauch,
die brumm een so über die Hände...
Aba richtich fliejn wolln se nich mehr.

Na, und denn finste se morjens frieh,
da liejen se denn so hinta
de Fenstern rum. Denn sind se dot.
Und wir jehn ooch in' Winta.
Wie alt bist du eijentlich – ?
„Ick? Achtunfürzich."
„Kommst heut ahmt mit, nach unsan Lokal – ?"
„Allemal."

Kurt Tucholsky

Die Tsetsefliege

Die Tsetsefliege ist so dreist,
bloß, weil sie Tsetsefliege heißt.
Ihr Mann, der Tsetsefliegerisch
ist etwas weniger kriegerisch.
Die Fliege also fliegt umher,
als ob das überhaupt nichts wär.
Da es an Nahrung ihr gebricht,
fliegt sie uns an und sticht und sticht,
wobei sie, denn es tut ihr gut,
sich voll saugt mit dem Menschblut.

Wir wollen sie jedoch nicht kränken:
Die Fliege kann auch Dank verschenken,
indem sie uns, zwar oft beschimpft,
mit Schlafkrankheitserregern impft,
welchselbige als Flagellaten
im Blutstrom munter weiterwaten;
und Trypanosomiasis
ist dem Gestochenen gewiß.

Ganz ähnlich wie die Kuh den Fladen,
gebiert die Fliege Fliegenmaden,
lebendige, zur Not im Schilfe,
klein an der Zahl und ohne Hilfe.
Es schwelt halt in der Brummerin
wie in uns Nachwuchskummer drin.

Das Tier, *Glossina morsitans*,
tanzt auf der Haut den Morsi-Tanz,
wobei sie, trippelschritterregt,
ausgiebig zu probieren pflegt.
Denn von den Blutgefäßen jedes
trifft sie nicht gleich, nicht wie *Aedes*.
Zu Deutsch: sie ist zwar blutgefräßig,
doch mit der Treffkunst steht es mäßig.

Kurzum, daß sie mit Stich nicht spart,
gehört zu ihrer Eigenart.
Auch mich hat mal vor ein paar Wochen
solch Biest saugrüsselhaft gestochen.

Von dem Gedicht hier wie gebannt
hat mich die Schlafsucht übermannt.

Lotar Selow

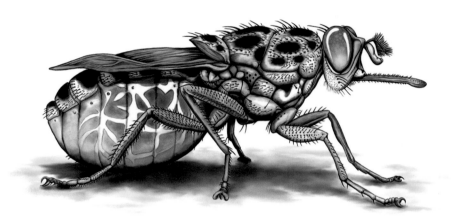

Die blutsaugenden Tsetsefliegen sind in Afrika heimisch. Die von ihnen übertragenen *Trypa-nosoma*-Arten (begeißelte Einzeller) rufen die Schlafkrankheit hervor. Der Gattungsname der Tsetsefliegen *Glossina* weist auf die in Ruhelage übereinander gelegten Flügel hin, die auf diese Weise einer Zunge (*glossa*) gleichen. Das Männchen der Tsetsefliege ist durchaus nicht „weniger kriegerisch", sondern sticht genauso wie das Weibchen. Tsetsefliegen legen keine Eier ab, sondern gebären alle zehn Tage eine Larve, die sich im Boden verpuppt. *Glossina morsitans* (mordére = beißen, angreifen) ist eine der etwa 22 Arten der Gattung *Glossina*. Tatsächlich stechen diese Fliegen nicht wie die meisten Stechmücken gezielt ein Blutgefäß an, sondern ungezielt in die Haut, aus der sie Blut und Lymphe entnehmen. *Aedes* ist eine Gattung von Stechmücken, doch ob sie sich durch besonders gute „Treffkunst" auszeichnen, ist fraglich.

Die Raupe

In einem Club von Thieren ward
Die seltne Kunst des Seidenwurms erhoben.
Wie schön, rief jedes aus, wie zart
Ist sein Gespinnst! der Königinnen Roben,
Der Götter Scherpen sind aus ihm gewebt.
Ich sehe wohl, ihr seyd nicht karg im Loben,
Sprach eine Raupe hier; was ihr so hoch erhebt,
Ist des Geschreys nicht werth. Vergebens wandte
Man dies und das ihr ein. Sie gab nicht nach;
Im Gegentheil, je mehr man widersprach,
Je hitziger ihr Zorn entbrannte.
Der Club erstaunt. Da trat aus einem Strauch
Ein Größerer hervor, und mit dem Ernst des Bären
Sprach er: ich will das Räthsel euch erklären:
Mylady Raupe spinnt.

Gottlieb Konrad Pfeffel

Seidenwurm = Raupe des Seiden- oder Maulbeerspinners *Bombyx mori*, ursprünglich aus China,
im Zuge der Herstellung von Seide auch in Südeuropa eingeführt

Raupe und Schmetterling

„Wie, die Raupe vertilgst du – so fragt' ich zornig den Gärtner –
Welche den Schmetterling zeugt?" Doch er versetzte darauf:

Dieser flöge davon, er würde bei mir nicht verweilen,
Jene aber entlaubt mir den Ernährer, den Baum!

Friedrich Hebbel

In wenigen Worten wird deutlich, dass bei Schmetterlingen, wie überhaupt bei vielen Holometabola, also Insekten mit vollständiger Verwandlung, die Nahrung der Larven anders erworben und gefressen wird als die der erwachsenen Tiere. Schmetterlingslarven (= Raupen) zerbeißen und fressen feste Pflanzenbestandteile, während die Imagines sich durch Aufsaugen von Blütennektar oder anderen flüssigen Substanzen ernähren.

Im Garten

Hüte, hüte den Fuß und die Hände,
Eh sie berühren das ärmste Ding!
Denn du zertrittst eine hässliche Raupe
Und tötest den schönsten Schmetterling.

Theodor Storm

Nachtfalter

Nachtfalter kommen verloren,
Wie Gedanken, aus dem Dunkel geboren.
Sie müssen dem Tag aus dem Wege gehen
Und kommen zum Fenster, um hell zu sehen,
Und in die Nachtstille versunken
Flattern sie zuckend und trunken.
Sie haben nie Sonne, nie Honig genossen,
Die Blumen alle sind ihnen verschlossen.
Nur wo bei Lampen die Sehnsucht wacht,
Verliebte sich härmen in schlafloser Nacht,
Da stürzen sie in das Licht, sich zu wärmen,
In das Licht, das Tränen bescheint und Härmen.
Die Falter der Nacht, die Sonne nie kennen,
Sie müssen an den Lampen der Sehnsucht verbrennen.

Max Dauthendey

Nachtfalter sind Schmetterlinge aus untereinander nicht verwandten Familien, wie z. B die
„Spinner", die „Spanner", die „Schwärmer", allerlei „Motten" und andere. Nicht einmal nacht-
aktiv sind sie alle. Ebenso wenig stimmt es, dass sie „nie Honig genossen" haben und ihnen „die
Blumen alle" verschlossen sind, denn diejenigen von ihnen, die ausgebildete Saugrüssel haben,
leben von Blütennektar und anderen Pflanzenflüssigkeiten. Illustriert ist hier der Schwarze Bär
(*Epicallia villica*).

Zu leicht befunden

Kommt ein Vogel geflogen,
ein Zitronenfalter
im Greisenalter
von ungelogen
fünfundneunzig Tagen –
Kommt ein Vogel geflagen,
setzt sich nieder auf meine Hand
und beginnt zu klagen:
es sei ihm *genant*,
doch er sei falsch benannt.

Zweifelsohne
sei sein Wille der beste,
aber eine Zitrone,
selbst eine ausgepreßte,
sei er zu seiner Schande
zu f a l t e n nicht imstande.

Lieber Vogel, fliege weiter,
nimm ein' Gruß mit und ein' Kuß!
Frag dich, ob ein Damenschneider
wirklich Damen schneiden muß!

Dirks Paulun

Zitronenfalter = *Gonepteryx rhamni* (Weißlinge, Pieridae)

Der Totenwurm
(Anobium pertinax)

Während dort der Wolkensturm
Über Meer und Länder fährt,
Pickt ganz leis der Totenwurm –
Wer ihn wohl das Picken lehrt...?

Friederike Kempner

Ein Holzschädling ist nicht das Adulttier des Toten- oder Holzwurms (heute *Anobium punctatum*), sondern die Larve. Sie verursacht beim Nagen Geräusche, die an das Ticken einer Taschenuhr erinnern. Daher der Name Totenuhr oder Totenwurm.

Maigäferlied

Mir sin vom Wonnemond dr Gluh.
Nu freilich, mir geheern drzu.
De Ginder hamm uns gärne.
Mir grabbeln in dn Birken rum
Un gondeln ahmds mit Mordsgebrumm
Um jede Waldladärne.

Wenn uff dr Bank ä Bäärchen sitzt,
Gommt eener von uns angeflitzt
Un rutscht dr Maid in Gittel.
Dr Jinglink holt uns wieder raus.
Da ward schon manche Ehe draus.
Das is ä gutes Mittel,

Doch trotzdäm mir so freindlich sin,
Da morden uns de Mänschen hin
Un nenn uns änne Blaache.
Gäbs's uff dr Wält mähr Boesie,
Dann gäm ooch fier uns Gäfervieh
Ä bessers Los in Fraache.

Lene Voigt

Lene Voigt schrieb ihre Gedichte in sächsischer Mundart. Käfer sind holometabole Insekten mit Larven-, Puppen- und Imagostadium in der Entwicklung. Maikäfer der Gattung *Melolontha* sind Blatthornkäfer (Scarabaeidae), deren Fühler fächerförmig gebaut sind. Maikäfer fressen Blätter und Nadeln von Laubbäumen und Lärchen. Ihre im Boden lebenden Larven, die Engerlinge, verzehren Wurzeln aller Art und führen zum Absterben der Pflanzen. Eine „Blaache", also eine Plage – ein „Maikäferjahr" – tritt entsprechend der Entwicklungsdauer der Engerlinge alle 2–4 Jahre auf. Der sächsische „Gluh" der Autorin ist der – auch nicht rein deutsche – Clou.

Gliehwärmchen

Im ganzen Dierreich is gee Vieh
So voller Reiz un Boesie,
Als wie der Gliehwurm, der bei Nacht
De Runde mits Ladärnchen macht.

Das schillert hin und schillert her,
Un manchmal sieht mr ooch nischt mähr.
Wenn eener denkt, jetzt dibb' ich druff –
Da daucht's dann ganz wo andersch uff.

Schon manchen hat de Wut gebackt,
Von so ä winzchen Vieh vergnackt.
Drum wer geen Schbaß vertragen gann,
Der fasse ähmd geen Gliehworm an.

Lene Voigt

Glühwürmchen sind Käfer der artenreichen Familie der Lampyridae, also durchaus keine Würmchen, ja, nicht einmal die Larven der ausgewachsenen Käfer.

Die Ameisen

In Hamburg lebten zwei Ameisen,
Die wollten nach Australien reisen.
Bei Altona auf der Chaussee
Da taten ihnen die Beine weh,
Und da verzichteten sie weise
Dann auf den letzten Teil der Reise.

Joachim Ringelnatz

Dass ganze zwei Ameisen etwas gemeinsam unternehmen, ist natürlich bei Staaten bildenden Hautflüglern (Hymenoptera) gänzlich ausgeschlossen. Ameisen sind Wespenverwandte (Vespoidea) und für das ihnen hier nachgesagte Fernweh sind sie auch nicht gerade bekannt.

ungeziefer-serenade

läuse flöhen meine lieder
milbe durch die nacht zu dir
mücken schwärmen auf und nieder
grillen zecken heimchen bieder –
fliege biene her zu mir

made schabt am käfermieder
so zikadisch schnakt es hier
wespe raupt und hornisst schier
hummeln drohnen neben mir
spinne puppt die larve über
und verheuschreckt sink ich nieder –
sag o wann libellen wir

mich ameisen alle glieder
asseln klammern sich mit gier
unter falters faltenzier
wer bremst mein verlangen mir
flöhe lausen meine lieder
ach dass dich der glühwurm rühr –
wann o wanzen wir uns wieder

Werner Dürrson

Auch mit dem Wort „bremst" wird auf Ungeziefer angespielt, nämlich auf Bremsen (Tabaniden, Zweiflügler), die unangenehme Blutsauger sind und Schmerzen erzeugende Stiche verursachen.

Duldsam

Des morgens früh, sobald ich mir
Mein Pfeifchen angezündet,
Geh ich hinaus zur Hintertür,
Die in den Garten mündet.

Besonders gern betracht ich dann
Die Rosen, die so niedlich;
Die Blattlaus sitzt und saugt daran
So grün, so still, so friedlich.

Und doch wird sie, so still sie ist,
Der Grausamkeit zur Beute;
Der Schwebefliegen Larve frißt
Sie auf bis auf die Häute.

Schlupfwespchen flink und klimperklein,
So sehr die Laus sich sträube,
Sie legen doch ihr Ei hinein
Noch bei lebendgem Leibe.

Sie aber sorgt nicht nur mit Fleiß
Durch Eier für Vermehrung;
Sie kriegt auch Junge hundertweis
Als weitere Bescherung.

Sie nährt sich an dem jungen Schaft
Der Rosen, eh sie welken;
Ameisen kommen, ihr den Saft
Sanft streichelnd abzumelken.

So seh ich in Betriebsamkeit
Das hübsche Ungeziefer
Und rauche während dieser Zeit
Mein Pfeifchen tief und tiefer.

Daß keine Rose ohne Dorn,
Bringt mich nicht aus dem Häuschen.
Auch sag ich ohne jeden Zorn:
Kein Röslein ohne Läuschen!

Wilhelm Busch

Schwebfliegen (Syrphidae) sind eine Familie der Brachycera (Fliegenverwandte) und viele ihrer Larven leben von anderen Insekten, etliche tatsächlich von Blattläusen. Schlupfwespen (Ichneumonidae) – hier illustriert ist die Art *Ampulex compressa* – stellen die artenreichste Familie der Hautflügler (Hymenoptera) dar. Sie sind sogenannte „Parasitoide", deren Eier in Insekten abgelegt werden und als Larven ihre Wirtstiere dann vollständig auffressen (während „Parasiten" die von ihnen befallenen Tiere oder den Menschen im Allgemeinen nicht töten).

5

Lophotrochozoa

© Springer-Verlag GmbH Deutschland, ein Teil von Springer Nature 2020
B. Loos-Frank, S. Begall (Hrsg.), *Zoologica Poetica*, https://doi.org/10.1007/978-3-662-61568-3_5

Der Regenwurm

Des Regenwurmes innrer Werth
Kommt für uns in Betracht,
Weil er, wie Darwin uns belehrt,
Das Erdreich fruchtbar macht.

Dabei doch ist er von Natur
So einfach und so schlicht;
Aufs Äußre giebt er wenig nur,
Selbst Beine hat er nicht.

O Mensch, der du dich gar zu gern
So wichtig dünkst und groß,
Vom Regenwurm dich zeigen lern
Nützlich und anspruchslos.

Johannes Trojan

Darwin hat nicht nur die auf Selektion basierende Evolutionstheorie begründet, sondern sich auch mit der Bodenbildung durch Regenwürmer befasst. Was früher als Gemeiner Regenwurm, lateinisch *Lumbricus terrestris*, bezeichnet wurde, stellte sich im Rahmen einer genetischen Untersuchung 2010 als Artkomplex mit zwei Hauptlinien heraus. Man unterscheidet dementsprechend heute zwischen *L. terrestris* und *L. herculeus*, die sich äußerlich jedoch kaum unterscheiden.

Die Natter und der Blutegel

Die Natter sprach zum Egel: Nein!
Ich kann es, traun, den Menschen nicht verzeihn,
Daß sie mit ihrem Blut dich nähren,
Indeß sie von mir fliehn und mich dem Tode weihn.
Wir stechen beyde ja. – Das ist wohl wahr; allein,
Und dieses kann das Räthsel dir erklären,
Der Stiche Wirkung stimmt nicht völlig überein,
Rief ihr der Egel zu; du tödtest, ich curiere;
Ich bin Arzney und du bist Gift.

Mich dünkt, ein gleiches Urtheil trifft
Auch die Kritik und die Satyre.

Gottlieb Konrad Pfeffel

Hirudo medicinalis, der Medizinische Blutegel, ist ein naher Verwandter des Regenwurmes, lebt aber in nährstoffreichen stehenden Gewässern. Schon junge Egel saugen Blut von im Wasser vorkommenden Tieren. Erst die adulten Tiere ernähren sich von Säugetieren inklusive dem Menschen. Das Vollsaugen dauert etwa 30 Minuten und ist vollkommen schmerzlos. Das von seinen Speicheldrüsen in die Wunde injizierte Hirudin dient dem Wurm als Gerinnungshemmer und wird aufgrund seiner Thrombin-inhibitorischen Wirkung in der Pharmakologie verwendet.

r t
a w
B ü
r
e m
i e
D r

Po-
Pogo-
Pogono-
Pogonophoren,
wann habt ihr eure
Wurmwohlgestalt,
die einmal so kurz war,
verloren? –
Wer schuf euch
vor einer Jahrmillion
so dünn, so entsetzlich lang?
Bartwürmer, war euch
nicht damals schon
vor eurer Länge bang? –
Was tut ihr, wenn es
bei Meter vier
euch mal entsetzlich juckt?
Wie lange dauert es, bis ihr
an der richtigen Stelle zuckt?
Sind eure Kinder und Enkel
reißfest,
damit es sich lohnt,
nach euch zu tauchen?
Wir möchten den Schlauch
darinnen ihr wohnt,
für Schuhe als Senkel
gebrauchen. –
Wir verstehen
euch nicht.
Gegen euch
sind wir Toren.
Ihr aber liegt still
im Dämmerlicht
des Meergrunds
Pogono-
pho-
ren

Brigitte Frank

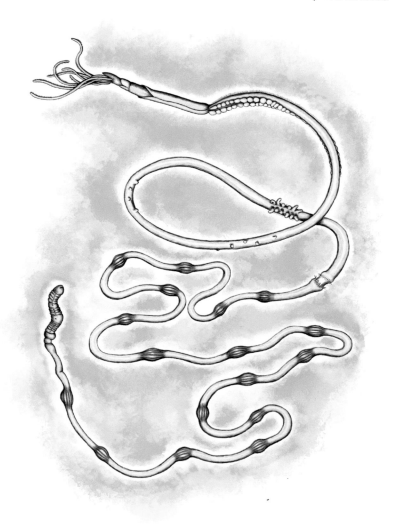

Die zu den Ringelwürmern (Annelida) zählenden Bartwürmer, sind sehr lange (bis 3 m lang) sehr dünne (Durchmesser 0,1-3 mm) erst 1914 entdeckte Bewohner des Bodens der Tiefsee (1.000-10.000 m Tiefe). Sie leben in Röhren, die länger sind als sie selber und die sie nicht verlassen können. Aus der Röhre ragen Tentakeln heraus, die nur dem Gasaustausch dienen. Den Adulten fehlen Mund, Darm und After. Die Nährstoffversorgung wird durch symbiontische Bakterien sichergesetllt, die in einer spezialisierten Gewebemasse, dem Trophosom, leben. Auf Grund der anatomischen Besonderheiten und der weitestgehend fehlenden Segmentierung galten sie lange Zeit als eigener Tierstamm Pogonophora (pogo = Bart, pherein, gr. = tragen).

Die Schnecken

Rötlich dämmert es im Westen
Und der laue Tag verklingt,
Nur daß auf den höchsten Ästen
Lieblich noch die Drossel singt.

Jetzt in dichtbelaubten Hecken
Wo es still verborgen blieb,
Rüstet sich das Volk der Schnecken
Für den nächtlichen Betrieb.

Tastend streckt sich ihr Gehörne.
Schwach nur ist das Augenlicht.
Dennoch schon aus weiter Ferne
Wittern sie ihr Leibgericht.

Schleimig, säumig, aber stete,
Immer auf dem nächsten Pfad,
Finden sie die Gartenbeete
Mit dem schönen Kopfsalat.

Hier vereint zu ernsten Dingen,
Bis zum Morgensonnenschein,
Nagen sie geheim und dringen
Tief ins grüne Herz hinein.

Darum braucht die Köchin Jettchen
Dieses Kraut nie ohne Arg.
Sorgsam prüft sie jedes Blättchen,
Ob sich nicht darin verbarg.

Sie hat Furcht, den Zorn zu wecken
Ihres lieben gnädgen Herrn.
Kopfsalat, vermischt mit Schnecken,
Mag der alte Kerl nicht gern.

Wilhelm Busch

Mit ziemlicher Sicherheit handelt es sich hier um Nacktschnecken, also Schnecken ohne (sichtbares) Gehäuse. Nacktschnecken sind mehrfach konvergent in verschiedenen Schneckengruppen entstanden.

Die Schnecke

Zum ersten Mal kroch eine Schnecke,
Dies schönste Kunststück der Natur,
aus der verborgnen Fliederhecke,
Die sie gebar, auf Tempes Flur.
Hier saß auf weichen Lotusblättern
Der Phönix ihrer jungen Vettern.
Sie stutzt, sie gafft ihn staunend an
Und nickt ihm Dank, als er sie grüßet,
Doch der versuchtere Galan
Rückt näher, kömmt und sieht und küsset.
Das Bäschen schaudert und verschliesset
Sich schnell in das verschanzte Haus.
Allein itzt schien es ihr zu enge,
Es war, als zögen hundert Stränge
Sie aus der finstern Gruft heraus.
Kaum schlüpft sie aus der bunten Schale,
So küßt er sie zum andern Male.
Sie sträubt sich und mit scheuem Blick
Glitscht sie in ihr Kastell zurück;
Doch das Mal nur mit dem Gesichte.
Ihr Busen winkt dem losen Wichte
Noch kühner als zuvor zu seyn.
Er war's. - Sie biß ihn doch? - Ach nein!
Sie bebte nur durch alle Glieder,
Und schäumte Zorn, doch blos zum Schein.
Nach zwey Minuten kam sie wieder.
Zwar grollt noch ihr Gesicht; allein
Der Lecker küßte seine Falten,
Und sie zog blos die Augen ein,
Die wir getäuscht für Hörner halten.

Bald aber zuckt sie gar nicht mehr,
Und küsset lieber noch als er.

Wär' ich ein Schalk, ich würde schwören,
Daß junge Mädchen Schnecken wären.

Gottlieb Konrad Pfeffel

Tempe = berühmtes Tal in Thessalien (Griechenland)
itzt = veraltet für jetzt

Hier besingt der Dichter eine Landlungenschnecke, deren lateinischer Name Stylommatophora schon besagt, dass die Augen (*omma* = das Auge) an der Spitze der Fühler (*stylos*) sitzen, „die wir getäuscht für Hörner halten" und eingezogen werden können. Es handelt sich freilich, was der Poet noch nicht wusste, wie bei allen Schnecken um Zwitter (Hermaphroditen); zum Glück, denn sonst würde es dies amüsante Gedicht nicht geben. Bei dem ausgefeilten Liebesspiel, das sich über mehrere Minuten bis Stunden hinziehen kann, setzen viele Schnecken auch einen sogenannten Liebespfeil ein.

Forscherglück

Glitschig, schleimig, gierig fressend
Sämling, Dahlien und Salat,
so daß mancher, sich vergessend,
schnöde sie gemeuchelt hat –
 Also kennt der Laie Schnecken,
 sieht am liebsten sie verrecken.

Groß und rund, vom Weinberg stammend,
frißt auch sie sich quer durchs Beet.
Weniger den Zorn entflammend
liebt sie heimlich der Ästhet.
 Gut gewürzt läßt solche Schnecken
 gern sich der Gourmet wohl schmecken.

Doch was scheren die Profanen
fern des Gartens Subkultur
einen echten Schneckomanen
auf der Wissenschaften Spur?
 Ihn erregen doch nur Schnecken,
 die es gilt, noch zu entdecken,

oder solche Favoriten,
die der Menschheit zum Verderb
übertragen Parasiten.
Die sind wirklich ganz superb,
 denn er findet solche Schnecken
 in der Welt entfernsten Ecken.

Nicht nur all die Leberegel,
– die aus Katze, Schaf und Rind –
folgen der perfiden Regel,
daß man sie im Menschen find't.
 Auch in Viscera der Schnecken
 pflegen sie sich zu verstecken.

Ein besondres Geist-Aroma
hat jedoch der Zwischenwirt
für die Gattung *Schistosoma*.
Und wenn mich nicht alles irrt,
 können grade diese Schnecken
 Forschers wahre Lust erwecken.

Daß in allen Gastropoden,
– die vom Wasser allzumal –
hausen Larven-Trematoden,
das ist einfach kolossal!
　　Es dient wahrhaftig hehren Zwecken,
　　zu studieren solche Schnecken.

Brigitte Frank

„Viscera" = Eingeweide. Viele „Gastropoden", also Schnecken, beherbergen die Larvenstadien parasitischer Saugwürmer (Trematoden), von denen in Form der Schistosomen schon die Rede war („Romanze in Rot").

Mit Schulp und Sepia

Der Tintenfisch hat kein Gehäuse
Und keine weiche Wirbelsäuse.
Er ist ein Überliterat,
weil er ein steifes Rückgrat hat.
(Er trägt's als Schulp in seiner Haut,
den der Kanari gern verdaut.)

Der Tintenfisch schwimmt fromm und still,
er braucht nicht Tintenfaß noch Füll.
Er ist ein Überliterat,
weil er die Tinte in sich hat.

Wo andre sich verdrücken,
braucht er nicht auszurücken,
sich saftig auszudrücken
wird ihm ja immer glücken.

Kommt ihm ein Raubfisch in die Näh –
er sepiat in die offne See
und setzt mit dieser Finte
den Gegner in die Tinte.

Er lebt als schwimmendes Idyll
ganz ohne Tintenfaß und Füll,
ohn' Rückgrat und ohn' Schneckenhaus...
Wer's in sich hat, ist fein heraus!

Dirks Paulun

Tintenfische sind Vertreter der Kopffüßer (Cephalopoda) innerhalb der Mollusken, die dem Kopf entspringende, dem Beutefang dienende Kopfarme oder Tentakeln besitzen. Die Tintenfische haben ein nach innen verlagertes „Gehäuse" und den namensgebenden Tintenbeutel, der bei Bedrohung eine von Kupferproteinen blau gefärbte Wolke ausstößt und das Tier schützt. Zu den Zehnarmigen Tintenfischen gehören unter anderem die Sepien (Echte Tintenfische) und die Kalmare. Sie bilden die Schwestergruppe der Achtarmigen Tintenfische, zu denen unter anderem die Kraken gehören. Das innen gelegene „Gehäuse" der Sepien, der Schulp, wird als Wetzstein für Käfigvögel und als Kalklieferant für Reptilien angeboten. Zu den Cephalopoden gehören auch die ausgestorbenen Ammoniten und Belemniten.

6

Echinodermata

B. Loos-Frank, S. Begall (Hrsg.), *Zoologica Poetica*, https://doi.org/10.1007/978-3-662-61568-3_6

Stachelhäuter

Die Stachelhäuter, wie mir deucht
so meint auch mein Erinnern –,
– sind samt und sonders außen feucht
und feucht sogar im Innern.

Sie leben sonderlich und samt
am nassen Meeresboden.
Dort sind sie manchmal eingeschlammt.
Merkwürdige Methoden!

Wer auf sie tritt, hats unbequem,
Fußsohlenschmerz erkor er.
Im zoologischen System
stehn die Mollusken vorher.

Fünfstrahlsymmetrisch sind sie auch,
das ist bei Tieren selten.
Drum können sie im Sprachgebrauch
Als ziemlich reizend gelten.

Fünf Klassen rechnen zu dem Stamm,
das ist wohl das Gegebne.
Oft liegt dann so ein Pentagramm
In waagerechter Ebne.

Sie sind nicht alle schön, vielmehr
Gibt's gurkenwürstige Furien.
Die vierte Klasse zeigt daher
Seewalzen, Holothurien.
Ist deren Form auch nicht charmant,
so soll uns das nicht schrecken.
Mir übrigens ist unbekannt,
ob sie wie Gurken schmecken.

Der fünften Klasse andererseits
– von Pflanzen kaum verschieden –
gibt Palmenähnlichkeit den Reiz:
Haarsterne, Crinoiden.

Fest angeklebte Szenerie,
ein buschiges Gebinde,

so wedeln sie und wehen sie
im Strömungswasserwinde.

Doch wahre Schönheit findet statt
Bei den drei andern Klassen.
Wer sie gut ausgetrocknet hat,
der kann sich sehen lassen.

Seestern, Seeigel, Schlangenstern,
zumeist per Netz erbeutet,
hat man sogar als Tote gern,
wie eben angedeutet.

Die Stacheln sind nach außen hin
kalkspitzig steil erhoben
und richtungslenkbar, denn ihr Sinn
ist Stechen. Siehe oben.

Kein Pentagon kann singen und
viel weniger noch küssen.
Das liegt allein am Untermund,
auf dem sie sitzen müssen.

Des Mundes Gegenkonstruktion
Darf sich den Scheitel wählen.
Uns kann man, schon aus Aversion,
so etwas nicht empfehlen.

Ganz anders stehts mit Landgetier
Wie Stachelschwein und Igel.
Für die ist die Beschreibung hier
Kein angemessner Spiegel.

Nein, denen fehlt es subaqual
an Luft, für die sie schwärmen.
Man zählt sie ein für allemal
nicht zu Echinodermen.

Fürs Zoologolabyrinth
Wird aber niemand meutern
Bei welchen, welche welche sind:
Bei echten Stachelhäutern.

Lotar Selow

Zu den Stachelhäutern gehören unter anderem die Seegurken, Seesterne, Seeigel und Seelilien. Seegurken schmecken zwar nicht wie Gurken, gelten aber in einigen Ländern als Delikatesse. So werden sie in Japan als „Konowata" und in Spanien als „Trepang" gerne verspeist. Manche Schätzungen besagen, dass Seegurken 90 % der Biomasse des Tiefseebodens darstellen. Die Verszeile „Kein Pentagon kann singen" spielt auf die fünfstrahlige Symmetrie aller rezenten Stachelhäuter an.

7

Vertebrata

Der Sägefisch

Fische haben keine Beine.
Große Fische fressen kleine.

Fische ißt man ohne Messer;
Ohne Messer schmeckt es besser.

Dies weiß auch der Sägefisch
und benimmt sich gut bei Tisch.

Frißt er Fische im Gewässer,
tut er's immer ohne Messer.

Selbst wenn da ein Messer läge,
nimmt er ruhig seine Säge.

Carl Wolff

Sägefische (genauer Sägerochen) gehören zu den Knorpelfischen, einer ursprünglichen Gruppe innerhalb der Wirbeltiere, die die Schwestergruppe der Echten Fische (Osteichthyes) ist. Zu den Sägerochen haben sich konvergent die Sägehaie entwickelt, die ebenfalls zu den Knorpelfischen zählen. Der Gewöhnliche Sägefisch (*Pristis pristis* von lat. *pristis* = die Säge) kommt im westlichen Mittelmeer vor.

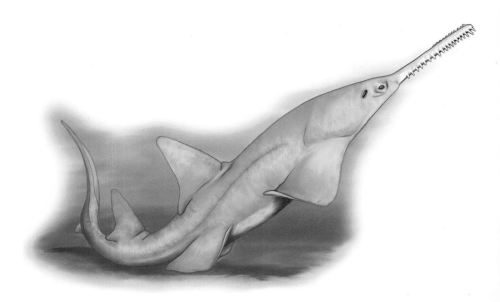

Der Sägefisch

Kommt, Freunde, lasst uns photogen
An steilen Hellasküsten stehn!
Dort schwimmt von etwas weiter her
ein Sägefisch durchs Mittelmeer,
um in der Nähe von Athen
mal die Akropolis zu sehn.

Wer sägezahnlich abgeschrägt
sogar den Namen *Pristis* trägt,
der unterliegt beim Flossenklang
als Knorpelfisch dem Bildungsdrang.
Das ist bei einem, welcher sägt,
besonders deutlich ausgeprägt.

Man weiß jedoch: Ein Fisch, der taucht
Und keine Taucherbrille braucht,
sieht aus dem dichteren Milieu,
dem Wasser, schwerlich in die Höh'.
Wie sehr er da auch kiemlich faucht,
der Lichtstrahl wird zurückgestaucht.

Das liegt, ihr Freunde ahnt es schon,
an der totalen Reflexion,
die gleichsam gleißend glasig glänzt,
wenn Dickeres an Dünnes grenzt.
Auch Licht hat seine Aversion.
Es ist gebrochen fortgeflohn.

Der Fisch, wie die Natur ihn schuf,
ist selbstverständlich waterproof,
doch leiht ihm diese Eigenschaft
zum Auswärtsschauen keine Kraft.
Blind blickt nach Lee, dann auch nach Luv
Sein Auge und sein Hilferuf.

Frustriert macht er sich nichts mehr vor.
Da flüstert ihm Neptun ins Ohr:
„Säg' doch von unten im Verlauf
der Nacht den Wasserspiegel auf!"
Das tut er. Auf bricht der Tresor,
der Bildschirm wird zum Korridor

Wild wirbelnd wogt ihm das Gemüt.
Der Sägefisch, er sieht! Er sieht!
Ihr hört sein blubberndes Gestöhn:
„Akropolis, wie bist du schön!
Gesegnet sei mein Sägelied,
mein Anderfischmaulunterschied!"

Im Oberwasser tritt sodann
der Sägefisch den Rückschwimm an
zum Säulenpaar des Herkules,
befreit von Ungemach und Streß.
Sein Weib Serrata ruft: „Wohlan,
unsäglich säglich siegt mein Mann!"

Lotar Selow

„Serrata" = die Gesägte.

Daher der Name

Ein Fisch, der fließend plattdeutsch sprach
und auf dem Meeresgrunde lag,
fuhr auf mit wildem Flossenschlag,
als sich begann zu seinen Seiten
ein Schlangenuntier hinzubreiten,
das ohne Anfang oder Ende
schwerfällig sackte in die Sände.
Verängstigt fragte seine Frau:
"Ist das ein Kabel?" - rief er : "Jau!"
Und weil er das so früh erkannt,
wird er jetzt Kabeljau genannt.

Dirks Paulun

Der Kabeljau (*Gadus morhua*) ist ein Meeresbewohner und konnte vor den Zeiten der Über-
fischung 1,5–2 m lang werden.

Der Salm

Ein Rheinsalm schwamm den Rhein
bis in die Schweiz hinein.

Und sprang den Oberlauf
von Fall zu Fall hinauf.

Er war schon weißgottwo,
doch eines Tages – oh! –

da kam er an ein Wehr:
das maß zwölf Fuß und mehr!

Zehn Fuß, die sprang er gut!
Doch hier zerbrach sein Mut.

Drei Wochen stand der Salm
am Fuß der Wasser-Alm.

Und kehrte schließlich stumm
nach Deutsch- und Holland um.

Christian Morgenstern

Der Salm oder Lachs *Salmo salar* gehört zu den anadromen Wanderfischen (*ana*, griech.= hinauf, *dromos* = Lauf), die, vom Meer kommend, zur Laichzeit die Flüsse hinaufwandern, auch über Hindernisse hinweg (Umgekehrt wandern katadrome Fische (*kata* = herab), z. B. der Aal, zum Laichen ins Meer, also die Flüsse hinunter). Die in dem letzten Absatz erwähnte „Umkehr" kommt nur im Gedicht vor.

Seepferdchen

Als ich noch ein Seepferdchen war,
Im vorigen Leben,
Wie war das wonnig, wunderbar
Unter Wasser zu schweben.
In den träumenden Fluten
Wogte, wie Güte, das Haar
Der zierlichsten aller Seestuten,
Die meine Geliebte war.
Wir senkten uns still oder stiegen,
Tanzten harmonisch umeinand,
Ohne Arm, ohne Bein, ohne Hand,
Wie Wolken sich in Wolken wiegen.
Sie spielte manchmal graziöses Entfliehn,
Auf daß ich ihr folge, sie hasche,
Und legte mir einmal beim Ansichziehn
Eierchen in die Tasche.
Sie blickte traurig, und stellte sich froh,
Schnappte nach einem Wasserfloh,
Und ringelte sich
An einem Stengelchen fest und sprach so:
Ich liebe Dich!
Du wieherst nicht, du äpfelst nicht,
Du trägst ein farbloses Panzerkleid
Und hast ein bekümmertes altes Gesicht,
Als wüßtest Du um kommendes Leid.
Seestückchen! Schnörkelchen! Ringelnaß!
Wann war wohl das?
Und wer bedauert wohl später meine restlichen Knochen?
Es ist beinahe so, daß ich weine -
Lollo hat das vertrocknete, kleine,
Schmerzverkrümmte Seepferd zerbrochen.

Joachim Ringelnatz

Dieses entzückende Tiergedicht beschreibt alles Wichtige zum Aussehen und zur Biologie der Gattung *Hippocampus*, in der es mehrere Arten gibt. Sie gehören zur Familie der Syngnathidae (Seenadeln) und diese wiederum erstaunlicherweise zu den Stichlingsartigen. Bei den Seepferdchen sind tatsächlich die Männchen für die Aufzucht der Jungen zuständig.

Der fleißige Fisch

Es ist schon tausend Jahre her,
da schwamm ein Fisch im Mittelmeer,
der hatte nichts zu tun.
Da sprach zu ihm Neptun:
Du bist nun groß genug und stark,
verdien dir ruhig ein paar Mark!
Der Fisch hat sich nicht lang besonnen
und gleich etwas zu tun begonnen.
Er schwimmt noch jetzt im Mittelmeer,
bekannt als Thunfisch, hin und her.

Carl Wolff

Thunfische und die naheverwandten Makrelen (Scombridae) gehören zur Ordnung Scombriformes. Der Rote oder Große Thun *Thunnus thynnus* (Mittelmeer und Atlantik) kann (oder konnte bis zur massiven Überfischung) 4,5 m lang und 600 kg schwer werden.

Die Frösche

Ein großer Teich war zugefroren;
Die Fröschlein, in der Tiefe verloren,
Durften nicht ferner quaken noch springen,
Versprachen sich aber im halben Traum,
Fänden sie nur da oben Raum,
Wie Nachtigallen wollten sie singen.
Der Tauwind kam, das Eis zerschmolz,
Nun ruderten sie und landeten stolz
Und saßen am Ufer weit und breit
Und – quakten wie vor alter Zeit.

Johann Wolfgang Goethe

Die meisten Vertreter der Familie Ranidae (Echte Frösche) gehören zu der Gattung *Rana*, bei der allerdings die Verwandtschaftsverhältnisse noch nicht geklärt sind. Goethe hat im obigen Gedicht wahrscheinlich den zu den Wasser- oder Grünfröschen gehörenden Teichfrosch (*Rana esculenta* oder neuerdings *Pelophylax esculentus*) gemeint, ein Hybrid aus Seefrosch (*P. ridibundus*) und Kleinem Wasserfrosch (*P. lessonae*).

Der Laubfrosch

Der Laubfrosch, der Laubfrosch
In seinem grünen Rock,
Er sitzt im Schutz der Blätter
Und kündet andres Wetter
Herab vom Rosenstock.

O Laubfrosch, o Laubfrosch,
Gleich fangen wir dich ein,
Um dich ins Glas zu setzen,
Da kannst du weiter schwätzen
Und Wetter prophezei'n.

Der Laubfrosch, der Laubfrosch
Bekommt ein gläsern Haus
Und eine hübsche Leiter.
Was will er da noch weiter?
Und Fliegen sind sein Schmaus.

Der Laubfrosch, der Laubfrosch,
Was soll ihm Haus und Schmaus?
Er fühlt sich doch nicht heiter,
Sitzt still auf seiner Leiter
Und möchte gern hinaus.

O Laubfrosch, o Laubfrosch!
Bald kehrest du zurück:
Der Frühling soll dir geben
Dein freies frohes Leben,
Denn Freiheit nur ist Glück.

A. H. Hoffmann v. Fallersleben

Die Hylidae oder Laubfrösche leben meistens in Büschen oder Bäumen, wo sie sich mit großen Haftscheiben der Zehen festhalten. Den Europäischen Laubfrosch (*Hyla arborea*) hält heute zum Glück niemand mehr für einen Wetterpropheten und sperrt ihn deswegen gar in ein Glas mit einer kleinen Leiter ein. Das Emporsteigen (natürlicherweise auf Pflanzen) hängt damit zusammen, dass bei schönem Wetter die zu fangenden Insekten höher fliegen als bei schlechtem. Vorhersagen kann der „Wetterfrosch" natürlich nicht.

Die Kröte

Giftig bin ich nicht,
Kinder beiß' ich nicht.
Wurzeln mag ich nicht.
Nach Blumen frag ich nicht.
Würmlein und Schnecken,
die laß' ich mir schmecken.
Ich sitz' in dunklen Ecken und bin ganz bescheiden.
Warum kann mich nur niemand leiden?

Johannes Trojan

Von den ein einheimischen „Echten Kröten" (Bufonidae) aus der Gruppe der Froschlurche kann hier nur die Erdkröte (*Bufo bufo*) gemeint sein, die allerdings einen Artenkomplex darstellt. Das dämmerungsaktive Tier tritt außer in Wäldern, Wiesen, Weiden und Gärten gerne auch im menschlichen Siedlungsbereich auf (Hinterhöfe, feuchte Keller, Friedhöfe).

Ichthyosaurus

Es rauscht in den Schachtelhalmen,
Verdächtig leuchtet das Meer,
Da schwimmt mit Tränen im Auge
Ein *Ichthyosaurus* daher.

Ihn jammert der Zeiten Verderbnis,
Denn ein sehr bedenklicher Ton
War neuerdings eingerissen
In der Liasformation.

„Der *Plesiosaurus*, der alte,
Er jubelt in Saus und Braus,
Der *Pterodactylus* selber
Flog neulich betrunken nach Haus.

„Der *Iguanodon*, der Lümmel,
Wird frecher zu jeglicher Frist,
Schon hat er am hellen Tage
Die Ichtyosaura geküßt.

Mir ahnt eine Weltkatastrophe.
So kann es ja länger nicht gehn!
Was soll aus dem Lias noch werden,
Wenn solche Dinge geschehn?"

So klagte der *Ichthyosaurus*.
Da ward es ihm kreidig zu Muth.
Sein letzter Seufzer verhallte
Im Qualmen und Zischen der Flut.

Es starb zu derselbigen Stunde
Die ganze Saurierei,
Sie kamen zu tief in die Kreide,
Da war es natürlich vorbei.

Und der uns hat gesungen
Dies petrefactische Lied
Der fand's als fossiles Albumblatt
Auf einem Koprolith.

Victor von Scheffel

Ichthyosaurier waren marine, fischähnliche Reptilien, die ihre größte Diversität in der Trias erreichten. Fast über das gesamte Erdmittelalter (Mesozoikum) hinweg koexistierten sie mit den nicht eng verwandten Dinosauriern an Land und starben ca. 30 Millionen Jahre vor ihnen aus. Das Massensterben am Ende der Kreide haben die Ichthyosaurier demnach nicht mehr erlebt (obwohl der Dichter das hier andeutet). *Pterodactylus* (eine Gattung der Flugsaurier) stammt aus dem Oberjura, die Gattung *Plesiosaurus* (ein langhalsiges Meeresreptil) aus dem Unterjura (so wie auch die Gattung *Ichthyosaurus*) und der zu den Dinosauriern gehörende *Iguanodon* aus der Unterkreide. Die im Gedicht erwähnten Tiere sind also zeitlich gesehen ziemlich zusammengewürfelt.

Lias	ein etwas veraltetes Synonym für den Unteren Jura, aus dem *Ichthyosaurus* stammt; in der englischen Blue-Lias-Formation wurden 1811 erstmals Fossilien eines Ichthyosauriers gefunden
Petrefaktisch	veraltete Form für „versteinert"
Koprolith	versteinerter Kot

Chamäleon

Lang warst du grau, nun wirst du grün,
wirst wieder grün – wie schon so oft,
wenn erstes Sprossen, erstes Blühn
aus Keimen quillt, aus Knospen hofft.
Vielleicht, vielleicht wirst du noch blau,
blau wie der Himmel in der Höh'.
Du richtest dich ja haargenau
Jeweils nach deinem Milieu.

Daß du mir aber nicht vergisst:
was sich da färbt, ist bloß die Haut!
Und du bleibst immer, der du bist,
ob's um dich graut, ob's grünt, ob's blaut.

Dr. Owlglass

Die Familie der Chamaeleonidae gehört zu der großen Gruppe der Schuppenkriechtiere (Squamata) und hier zu den Leguanartigen (Iguania). Den Farbwechsel erreichen Chamäleons im Wesentlichen durch Konformationsänderungen von Guaninkristallen in bestimmten Hautzelltypen, den sogenannten Iridophoren. Der Farbwechsel dient vor allem der Kommunikation zwischen Artgenossen, tritt aber auch als Reaktion auf Helligkeitsunterschiede auf.

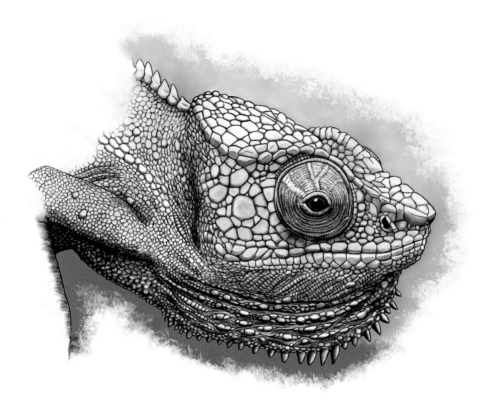

Die Riesenschlange

Die Schlange nicht Hand noch Fuß mehr hat,
auf ihren Hundert Rippen glatt
muß sie sich vorwärts schieben.
So schöne Schlangen man auch trifft:
Ihr starrer Blick, ihr Zahn voll Gift
Macht's, dass wir sie nicht lieben.

Nicht giftig ist die Riesenschlang'.
Sie wird bis sieben Meter lang,
ist träg bald und bald munter.
Mit ihrem Leib, das ist verbürgt,
rehgroße Tiere sie erwürgt:
Die schlingt sie ganz hinunter.

Von Kleidersorgen froh befreit,
braucht eine Schlang' von Zeit zu Zeit
nur aus der Haut zu fahren.
Die hängt sie dann an Stein und Strauch. –
Ach, könnten das die Menschen auch;
Was würden sie da sparen!

Eugen Roth

Als Riesenschlangen fasste man nach früherer Systematik Python- und Boaschlangen zusammen. Neuere molekulargenetische Daten zeigen jedoch, dass diese Gruppen nicht näher miteinander verwandt sind. Da der Autor von 7 m Länge spricht, könnte es sich hier um den Netzpython (*Python reticulatus*) handeln oder die Große Anakonda (*Eunectes murinus*).

Das Huhn und der Karpfen

Auf einer Meierei
Da war einmal ein braves Huhn,
Das legte, wie die Hühner tun,
An jedem Tag ein Ei
Und kakelte,
Mirakelte,
Spektakelte,
Als ob's ein Wunder sei.

Es war ein Teich dabei,
Darin ein braver Karpfen saß
Und stillvergnügt sein Futter fraß,
Der hörte das Geschrei:
Wie's kakelte,
Mirakelte,
Spektakelte,
Als ob's ein Wunder sei.

Da sprach der Karpfen: „Ei!
Alljährlich leg' ich 'ne Million
Und rühm mich des' mit keinem Ton,
Wenn ich um jedes Ei
So kakelte,
Mirakelte,
Spektakelte –
Was gäb's für ein Geschrei!"

Heinrich Seidel

Die gerührte Henne

Ein Huhn stand auf der Tenne,
daneben saß die Henne.

So weinerlich wie heute schrie
Der Hahn noch nie sein Kikeriki.

Was tat die Henne, tief bewegt?
Ein Rührei hat das Tier gelegt.

Carl Wolff

Die Sperlinge

Altes Haus mit deinen Löchern,
Geiz'ger Bauer, nun ade!
Sonne scheint, von allen Dächern
Tröpfelt lustig schon der Schnee.
Draußen auf dem Zaune munter
Wetzen unsre Schnäbel wir,
Durch die Hecken 'rauf und 'runter,
zu dem Baume vor der Tür
Tummeln wir in hellen Haufen
Uns mit großem Kriegsgeschrei,
Um die Liebste uns zu raufen,
Denn der Winter ist vorbei.

Josef von Eichendorff

Der Haussperling oder Spatz (*Passer domesticus*, Familie Passeridae) ist ein Kulturfolger, dessen Bestand aber in Innenstädten heute stark rückläufig ist, was unter anderem auf das Fehlen des mit Getreidekörnern angereicherten Pferdekotes zurückgeht und in den letzten Jahrzehnten dem Rückgang von Insekten geschuldet ist.

Migrationshintergrund

hu huuuh hu – hu huuuh hu,
hu huuuh hu – hu huuuh hu,
hu huuuh hu – hu huuuh hu,
hu huuuh hu – hu huuuh hu,
am frühesten Morgen, ohne Rast, ohne Ruh,
die Nerven, die armen, dabei mir schier tötend,
so gar nicht wie anständige Vögelein flötend,
kein liebliches Zwitschern, kein holder Gesang,
kein frühlingsverkündender, fröhlicher Klang,
nur geistloses, schamloses hu huuuh hu – hu hu:
Ich kriege natürlich kein Auge mehr zu.

Die Ureltern kamen aus der Türkei,
das ist nun bald hundert Jahre vorbei.
Doch warum, so frag ich mich, hat dieses Vieh
bloß niemals gelernt so zu singen wie sie:
die fleißigen Amseln, die heiteren Meisen,
mit all den melodischen Vogelsingweisen?
Konnten sie wirklich es sich nicht erlauben,
zu imitieren die heimischen Tauben
und deren gemütliches „ruckedi-guu"
statt ihres blöden hu-huuu-hu hu-hu?
Ist ihnen das jemals noch auszutreiben?
Oder wollte die Sippe nur unter sich bleiben,
verhindern, dass altdeutsches Vogelblut
gar schändlich entartet die eigene Brut?

Jetzt latschen schon viere durch meinen Garten
und können es sicherlich kaum noch erwarten,
in meiner Fichte ihr Nest zu errichten.
Das will ich nicht dulden. Nie und mitnichten!
Dann wär' ja auf ewig hin meine Ruh
bei dem nervigen, ewigen hu huuuh hu – hu huuuh.
Ich denk im Geheimen ja schon an Strichnin,
um somit zu schützen mein Adrenalin.

Indessen: wo bleibt denn bei mir Toleranz,
und ein bisschen an nötiger Akzeptanz?
Ich müsste den eigentlich recht charmanten,
den bau- und brutwilligen Ex-Exilanten
genau das gleiche Verständnis erweisen
wie Rotkehlchen, Grünfink, wie Amseln und Meisen.
Ich liebe doch Tiere, und somit auch Vögel!
Ich beuge mich also der Duldsamkeitsregel,
hör auf den Trend in der Politik
unsrer türkenfreundlichen Republik
und enthalte mich hämischer Kritik.

Brigitte Frank

Ursprünglich stammt die Türkentaube *(Streptopelia decaocto)* aus dem Gebiet zwischen Türkei und Japan. Um 1930 begann eine schnelle Ausbreitung nach Westen, 1999 waren die USA erreicht. Die Türkentaube ist durch ihr beigefarbenes Gefieder und den schmalen schwarzen Nackenring leicht von anderen Taubenarten zu unterscheiden

Ein kultivierter Feinschmecker

Ein Kormoran schaut ab und zu
hin zu dem klugen Marabu.
Zwar ist ihm nicht ganz klipp und klar,
ob es die Marabuin war,
doch scheint das über lang und kurz
genau genommen ziemlich schnurz.

Es schreit der Mara buh und bäh.
Ein Wasserloch ist in der Näh',
wo manchmal nämlich dort und hier
was runterfällt vom Stoßzahntier,
geformter Brei, den nun und jetzt
Mistkäferchen als Frühstück schätzt.
Der Marabu, der dann und wann
den Duft nicht recht vertragen kann,
er überlegt sich hin und her,
wie diesem abzuhelfen wär'.
Alsbald, nach manchem Ach und Oh,
weiß er: Hier hilft nur H_2O.

Gemess'nen Schrittes, tripp und trapp,
pflückt er sich einen Käfer ab.
Zurück dann über Stock und Stein,
taucht er ihn tief ins Wasser ein.
Dort schüttelt er ihn ganz und gar,
bis dass der Sechsbein dungfrei war.

Ein andrer Mara, frisch und froh,
macht's mit den Käfern ebenso.
Auch ein paar weit're, fromm und frei,
nießnutzen die Entsudelei.
Daraus ergibt sich kurz und gut:
Vergnügt macht der Erfindermut.

Nach solcher Waschung staunt und sieht
Der Kormoran den Appetit,
und er erkennt, dass weit und breit
nichts gilt als nur die Sauberkeit.

Nun weiß man's endlich: Hie und da
blüht Hochkultur in Sambia.

Lotar Selow

Marabus ernähren sich, wie die Geier, vorwiegend von Aas, was schon an dem fast nackten Kopf und Hals zu erkennen ist. Das kommt auch im lateinischen Namen des Afrikanischen Marabus zum Ausdruck: *Leptoptilos crumeniferus* heißt so viel wie „der leicht beflaumte Kehlsackträger". Marabus gehören zur Familie der Störche (Ciconiidae).

Dem ehemals häufigsten Vogel der Welt

Letzte einer Art zu sein
was für eine merkwürdige Aufgabe
Wo du doch einmal andere Vorstellungen
von Enge und Weite hattest Sehr verschieden
von der Seniorsuite im Zoo von Cincinnati
Martha letzte Wandertaube der Welt
was für ein Dilemma daß ihr so schmackhaft wart
Eine einzige Delikatess-Großhandlung
verkaufte im Jahr 1855 achtzehntausend
von euch an hungrige New Yorker
Wenn du in deiner Voliere
das wirkliche Fliegen vermißt
erinnere dich an eure Schwärme
Tausende von Metern breit
oder an die Brutkolonien
fünfzig mal sechs Kilometer Wie ihr
als die ersten europäischen
Auswanderer nach Amerika kamen
den Himmel verdunkeltet Wie ihr sie Stunden
im Dunkeln stehen ließt für staunende Berechnungen
Erinnere dich an die Zeit vor
den Tötungsmethoden und dem Eisenbahnnetz
Ein paar wilde Tiere
haben euch bedroht

Silke Scheuermann

Die Wandertaube (*Ectopistes migratorius*) besiedelte zu Milliarden das östliche Nordamerika. Schwärme sollen bis zu 100 Millionen Tiere und Brutkolonien mehrere hunderttausend Paare umfasst haben. Das letzte Exemplar, die berühmte Martha – benannt nach der ersten First Lady Martha Washington – starb 1914 im Zoo von Cincinnatti. Wandertauben ernährten sich von Bucheckern, Eicheln, Kastanien, Getreidesamen und Früchten. Es ist nicht ganz sicher, ob ihr Aussterben nur wegen der vehementen Bejagung durch Menschen („ein paar wilde Tiere") oder auch durch biologische Faktoren bedingt war. Hier illustriert ist eine weibliche Wandertaube, Männchen hatten eine rote Brust.

Der Storch zu Delft

Nicht Moriz oder Barneveld,
Auch Tromp und Ruyter nicht,
Ein Storch, o Freundinn, ist mein Held,
Wenn man von Holland spricht.

Ich scherze nicht. In Delft geschah
Die fromme Heldenthat;
Dank sey dem Edlen, der sie sah,
Und aufgezeichnet hat.

In einem fürchterlichen Brand
Ergriff auch einen Thurm,
Auf dem ein volles Storchnest stand,
Der Flamme wilder Sturm.

Vergebens strebt die Mutter lang,
Der Jungen zartes Paar
Zu retten. Unerschüttert rang
Ihr Muth mit der Gefahr.

Allein die unerfahrne Brut
Entzieht, von Angst gedrängt,
Sich ihrer Hülfe, bis die Glut
Ihr dürres Bein versengt.
Noch wars der Mutter leicht zu fliehen,
Doch ganz in sich gekehrt,
Legt sie sich auf die Kinder hin
Und wird zugleich verzehrt.

Des Löschers nasses Auge sahs
Und welk sank ihm die Hand.
Der Nachbar sah es und vergaß
Des eignen Daches Brand.

Nicht Moriz oder Barneveld,
Auch Tromp und Ruyter nicht,
Der Storch zu Delft, der ist mein Held,
Wenn man von Holland spricht.

Gottlieb Konrad Pfeffel

Die Sage geht auf eine Begebenheit beim „Großen Brand" in Delft (Südholland) am 3. Mai 1536 zurück, bei dem durch einen Blitzeinschlag in die Neue Kirche (Nieuwe Kerk) ein Feuer entstand, in Folge dessen hunderte Gebäude in Flammen aufgingen. Natürlich ist „der Held" und „der Storch" eine Heldin und eine Störchin. Die erwähnten Männer „Moritz", „Barneveld", „Tromp" und „Ruyter" aus dem 16. und 17. Jahrhundert waren berühmte niederländische Patrioten und Helden.

Liebe Gäste

Ein Specht mit einer roten Haube
und einem Frack aus grünem Tuch
kommt täglich, sanft wie eine Taube,
in meinen Garten zu Besuch.

Dort wirkt er als Entomologe,
indem er forschend sich verbeugt,
wodurch er eine warme Woge
der Sympathie bei mir erzeugt.

Zwei Amseln, gleichfalls eingemeindet,
sind weniger davon erbaut
und heftig mit dem Specht verfeindet,
der, was sie selber möchten, klaut.
Die Konkurrenz, wie wir ja wissen,
beflügelt oft die Willenskraft,
so dass nun jeder zweckbeflissen
aus purem Neid für dreie schafft.

Wenn schimpfend sie das Erdreich pflügen,
soll ich da mit dem Finger droh'n
und meine lieben Gäste rügen?
...Hab' ich doch den Profit davon!

Dr. Owlglass

Der hier belobte Grünspecht (*Picus viridis*) findet seine Nahrung viel weniger lautstark an Bäumen
hackend als andere Spechte (Picidae) und sucht vornehmlich am Boden nach den besonders be-
vorzugten Ameisen.

Buchstäblich

Der wärmste Vogel ist das Möwchen,
hat hinten, wie ihr wißt, ein – Öfchen.

Der kälteste Vogel ist der Zeisig,
er ist buchstäblich hinten eisig.

Wenn man die Tierwelt so anschaut,
ist nur der Barsch normal gebaut.

Dirks Paulun

Das Megatherium

Was hangt denn dort bewegungslos
Zum Knaul zusammengeballt
So riesenfaul und riesengroß
Im Ururururwald?
Dreifach so wuchtig als ein Stier,
Dreifach so schwer und dumm –
Ein Klettertier, ein Krallentier:
Das Megatherium!

Träg glotzt es in die Welt hinein
Und gähnt als wie im Traum,
Und krallt die scharfen Krallen ein
Am Embahubabaum.
Die Früchte und das saftige Grün
Verzehrt es und sagt: „Ai!"
Und wenn's ihn leer gefressen hat,
Sagt's auch zuweilen: "Wai!"

Dann aber steigt es nicht herab,
Es kennt den kürzern Weg:
Gleich einem Kürbis fällt es ab
Und rührt sich nicht vom Fleck.
Mit rundem Eulenangesicht
Nickt's sanft und lächelt brav:
Denn nach gelungner Fütterung kommt
Als Hauptarbeit der Schlaf.

… O Mensch, dem solch ein Riesentier
Nicht glaubhaft scheinen will,
Geh nach Madrid! dort zeigt man dir
Sein ganz Skelett fossil.
Doch bis du staunend ihm genaht,
Verliere nicht den Mut:
So ungeheure Faulheit tat
Nur *vor* der Sündflut gut.

Du bist kein Megatherium,
Dein Geist kennt höhere Pflicht,
Drum schwänze kein Kollegium

Und überfriß dich nicht.
Nütz deine Zeit, sie gilt statt Gelds,
Sei fleißig bis zum Grab,
Und steckst du doch im faulen Pelz,
So fall mit Vorsicht ab!

Victor von Scheffel

Megatherium americanum, ein Riesenfaultier, war ein im Pleistozän ausgestorbener elefanten-großer Pflanzenfresser aus der Gruppe der Nebengelenktiere (Xenarthra), zu denen auch noch Gürteltiere und Ameisenbären zählen. Das erste fast vollständige Skelett eines *Megatherium* wurde Ende der 1780er Jahre in Argentinien gefunden und dann nach Madrid verschifft. Dort ist es im naturwissenschaftlichen Nationalmuseum immer noch zu bewundern. Cuvier beschrieb es 1796 und gab ihm den Namen. Für ihn war es ein wichtiges Beispiel dafür, dass Tierarten aussterben können und vermutlich eine Inspiration für seine Katastrophismus-Hypothese. Illustrationen zeigen *Megatherium* oftmals in dichtem Fell. Allerdings ist es aus thermoregulatorischen Gründen viel wahrscheinlicher, dass das mehrere Tonnen schwere Tier nur wenig behaart war, wie es auch hier dargestellt ist.

Embahuba-Baum Heutige Schreibweise Embauba, zählt zu den „Ameisenbäumen" (*Cecropia*) Südamerikas; *Cecropia* ist ein bevorzugter Futterbaum für heutige Faultiere

Ai Dies könnte ein Hinweis auf die Lautäußerungen des Dreifingerfaultiers sein

Matten Has'

Lütt Matten de Has'
De mak sik en Spaß,
He weer bi't Studeern
Dat Danzen to lehrn,
Un danz ganz alleen
Op de achtersten Been.

Keem Reinke de Voß
Un dach: das en Kost!
Un seggt: Lüttje Matten,
So flink op de Padden?
Un danzst hier alleen
Oppe achtersten Been?

Kumm, lat uns tosam!
Ik kann as de Dam!
De Krei de spelt Fitel,
Denn geit dat canditel,
Denn geit dat mal schön
Op de achtersten Been!

Lütt Matten gev Pot.
De Voß beet em dot
Un sett sik in Schatten,
Verspis' de lütt Matten:
De Krei de kreeg een
Vun de achtersten Been.

Klaus Groth

Das Gedicht ist im Diethmarscher Plattdeutsch geschrieben. Matten = Matthias, Voß = Fuchs, Padden, Pot = Pfote, de achtersten = die hinteren, verspies = verspeist, Krei = Krähe, Fitel = Geige, canditel = fröhlich

Tehk itt ihsi!

Ich schlahfja meist tiehf.
Seh immer zuh,
dassich nöhtige Bettschwehre happ
unt wechbin bis zun Mohrgn.
Abber gestern...

Mittn inne Nacht –
muß doch was lohssein –
wachich auf unt kuck mich um.
Da, genau fohr mein Bett,
da sizz da ein Maus,
ganz winzich unt grau.

Moisjen saacht kein Piep.
Pliert mich blohs an,
als opp es meint,
ich soll es ihsi tehken.
Unt wie iches fraach,
warummes nix saacht,
hehptes ein Föhtchen,
fon mihr aus gesehn das rechte,
unt helz fohr sein Schnoizchen.
Gans doitliches Singnahl
im Sinn fon Psst! Oder Still!

Indehm werch irngtwi gewahr,
dasses in diehsn Momennt –
un das anner Elpschosseh! –
is doch knapp Mitternacht! –
dasses apssoluht still is,
Ruhe rinxumhin unt rinxumhehr.
Kein Schritt, kein Auto,
kein Schiff, kein Kühmo, kein Jet,
kein Tohn fonner Wehrft,
nichmal Wintrascheln in Gebüsch!
Mit eins fellt mir was ein.
Ich kuck mir das Tihrchen an...
Das sizz immer noch dah,
rührzich nich,

saach kein Piep.
Natührlich! Saachich zu mir,
hettich auch früher auf komm könn:
das Muxmoisjen persöhnlich!

Dirks Paulun

Paulun verfasste viele seiner Gedichte im Hamburger Dialekt Missingsch. Kühmo: eigentlich
Kü-Mo = Küstenmotorschiff

Die Wanderratten

Es gibt zwei Sorten Ratten:
Die hungrigen und satten.
Die satten bleiben vergnügt zu Haus,
Die hungrigen aber wandern aus.

Sie wandern viel tausend Meilen,
Ganz ohne Rasten und Weilen,
Gradaus in ihrem grimmigen Lauf,
Nicht Wind noch Wetter hält sie auf.

Sie klimmen wohl über die Höhen,
Sie schwimmen wohl durch die Seen;
Gar manche ersäuft oder bricht das Genick,
Die lebenden lassen die toten zurück.

Es haben diese Käuze
Gar fürchterliche Schnäuze;
Sie tragen die Köpfe geschoren egal,
Ganz radikal, ganz rattenkahl.

Die radikale Rotte
Weiß nichts von einem Gotte.
Sie lassen nicht taufen ihre Brut,
Die Weiber sind Gemeindegut.

Der sinnliche Rattenhaufen,
Er will nur fressen und saufen,
Er denkt nicht, während er säuft und frißt,
Daß unsre Seele unsterblich ist.

So eine wilde Ratze,
Die fürchtet nicht Hölle, nicht Katze;
Sie hat kein Gut, sie hat kein Geld
Und wünscht aufs neue zu teilen die Welt.

Die Wanderratten, o wehe!
Sie sind schon in der Nähe.
Sie rücken heran, ich höre schon
Ihr Pfeifen - die Zahl ist Legion.

O wehe! wir sind verloren,

Sie sind schon vor den Toren!
Der Bürgermeister und Senat,
Sie schütteln die Köpfe, und keiner weiß Rat.

Die Bürgerschaft greift zu den Waffen,
Die Glocken läuten die Pfaffen.
Gefährdet ist das Palladium
Des sittlichen Staats, das Eigentum.

Nicht Glockengeläute, nicht Pfaffengebete,
Nicht hochwohlweise Senatsdekrete,
Auch nicht Kanonen, viel Hundertpfünder,
Sie helfen Euch heute, Ihr lieben Kinder!

Heut helfen Euch nicht die Wortgespinste
Der abgelebten Redekünste.
Man fängt nicht Ratten mit Syllogismen,
Sie springen über die feinsten Sophismen.

Im hungrigen Magen Eingang finden
Nur Suppenlogik mit Knödelgründen,
Nur Argumente von Rinderbraten,
Begleitet mit Göttinger Wurst-Zitaten.

Ein schweigender Stockfisch, in Butter gesotten,
Behaget den radikalen Rotten
Viel besser als ein Mirabeau
Und alle Redner seit Cicero.

Heinrich Heine

Heine schrieb dieses politische Gedicht, das sich gegen die herrschende Schicht („satte Ratten")
wendet, 1855. Grund für die Aufruhr des Volkes („hungrige Ratten") sind die sozialen Missstände
(und insbesondere Hunger) in der Zeit des Vormärz und den anschließenden Epochen. In diese
Zeit fallen das Aufkommen des Nationalismus, der Beginn der Industrialisierung, etc.

Die *Hystrix*

Das hinterindische Stachelschwein,
(*Hystrix grotei* Gray),
das hinterindische Stachelschwein
aus Siam, das tut weh.

Entdeckst du wo im Walde draus
bei Siam seine Spur,
dann tritt es manchmal, sagt man, aus
den Schranken der Natur.

Dann gibt sein Zorn ihm so Gewalt,
daß, eh du dich versiehst,
es seine Stacheln jung und alt
auf deinen Leib verschießt.

Von oben bis hinab sodann
stehst du gespickt am Baum,
ein heiliger Sebastian,
und traust den Augen kaum.

Die *Hystrix* aber geht hinweg,
an Leib und Seele wüst.
Sie sitzt im Dschungel im Versteck
und büßt.

Christian Morgenstern

Stachelschweine (Gattung *Hystrix*) sind eine Gruppe der Nagetiere, deren Vertreter in Teilen Afrikas, Asiens und Südeuropa vorkommen. Die Art *H. grotei* wurde tatsächlich von Gray 1866 beschrieben. Allerdings ist dieser Artname heute nicht mehr gültig, da *H. grotei* mit *H. brachyura* (dem Malaiischen Stachelschwein) synonymisiert wurde. Da *H. brachyura* bereits 1758 von Linnaeus beschrieben wurde, hat dieser Name Priorität. Der deutsche Name „hinterindisches Stachelschwein" wird nur noch selten gebraucht. Die Stacheln der Stachelschweine stellen umgebildete Haare (also Hautanhangsgebilde) dar und können bis zu 40 cm Länge erreichen. Sie werden jedoch als Abwehrreaktion nur aufgestellt und nicht verschossen.

Die Affen

Der Bauer sprach zu seinem Jungen:
Heute in der Stadt, da wirst du gaffen.
Wir fahren hin und sehn die Affen.

Es ist gelungen
Und um sich schief zu lachen,
Was die für Streiche machen
Und für Gesichter,
Wie rechte Bösewichter.
Sie krauen sich,
Sie zausen sich,
Sie hauen sich,
Sie lausen sich,
Beschnuppern dies, beknuppern das,
Und keiner gönnt dem andern was,
Und essen tun sie mit der Hand,
Und alles tun sie mit Verstand,
Und jeder stiehlt als wie ein Rabe.
Paß auf, das siehst du heute.

O Vater, rief der Knabe.
Sind Affen denn auch Leute?

Der Vater sprach: Nun ja,
Nicht ganz, doch so beinah.

Wilhelm Busch

Der Maulwurf

Der Maulwurf ist nicht blind, gegeben hat ihm nur
ein kleines Auge, wie er's brauchet, die Natur.
mit welchem er wird sehn so weit er es bedarf
im unterirdischen Palast, den er entwarf:
und Staub ins Auge wird ihm desto minder fallen,
wenn wühlend er emporwirft die gewölbten Hallen.

Den Regenwurm, den er mit anderen Sinne sucht,
braucht er nicht zu erspähn,
nicht schnell ist dessen Flucht.
Und wird in warmer Nacht
er aus dem Boden steigen,
auch seinem Augenstern
wird sich der Himmel zeigen,
und ohne daß er's weiß, nimmt er mit sich hernieder
auch einen Strahl und wühlt im Dunkeln wieder.

Friedrich Rückert

Ein Maulwurf

Die laute Welt und ihr Ergötzen,
Als eine störende Erscheinung,
Vermag der Weise nicht zu schätzen.
Ein Maulwurf war der gleichen Meinung.
Er fand an Lärm kein Wohlgefallen,
Zog sich zurück in kühle Hallen
Und ging daselbst in seinem Fach
Stillfleißig den Geschäften nach.
Zwar sehen konnt er da kein bissel,
Indessen sein getreuer Rüssel,
Ein Nervensitz voll Zartgefühl,
Führt sicher zum erwünschten Ziel.
Als Nahrung hat er sich erlesen
Die Leckerbissen der Chinesen,
Den Regenwurm und Engerling,
Wovon er vielfach fette fing.
Die Folge war, was ja kein Wunder,
Sein Bäuchlein wurde täglich runder,
Und wie das häufig so der Brauch,
Der Stolz wuchs mit dem Bauche auch.
Wohl ist er stattlich von Person
Und kleidet sich wie ein Baron,
Nur schad, ihn und sein Sammetkleid
Sah niemand in der Dunkelheit.
So trieb ihn denn der Höhensinn,
Von unten her nach oben hin,
Zehn Zoll hoch oder gar noch mehr,
Zu seines Namens Ruhm und Ehr
Gewölbte Tempel zu entwerfen,
Um denen draußen einzuschärfen,
Daß innerhalb noch einer wohne,
Der etwas kann, was nicht so ohne.
Mit Baulichkeiten ist es mißlich.
Ob man sie schätzt, ist ungewißlich.
Ein Mensch von andrem Kunstgeschmacke,
Ein Gärtner, kam mit einer Hacke.
Durch kurzen Hieb nach langer Lauer

Zieht er ans Licht den Tempelbauer
Und haut so derb ihn übers Ohr,
Daß er den Lebensgeist verlor.
Da liegt er nun, der stolze Mann.
Wer tut die letzte Ehr ihm an?
Drei Käfer, schwarz und gelb gefleckt,
Die haben ihn mit Sand bedeckt.

Wilhelm Busch

Maulwurf (*Talpa europaea*), Igel, Spitzmäuse (die also keine Mäuse sind!) und die kleine Gruppe der Spitzrüssler gehören zu den blinddarmlosen Insektenfressern (Eulipotyphla). Bei den erwähnten Käfern handelt es sich um „Totengräber" der Gattung *Necrophorus* aus der Aaskäferfamlie Silphidae, die kleine Leichen unter die Erde bringen und ihre Eier darin ablegen.

Der Igel

Der Igel, stachelhautbewehrt,
lebt heiter, froh und unbeschwert,
denn wo ihm wer nicht wohlgewollt,
hat er sich kurzweg eingerollt.
Doch was in vielen Fällen schicklich,
ist manchmal auch recht unerquicklich.
Wenn beispielsweise Flöhe beißen
und Läuse ihm das Fell zerreißen.
Möcht' er dann auch vor Jucken platzen,
kann er sich nicht gehörig kratzen.
Auch ist, will einer sich vermählen,
ein Stachelhemd nicht zu empfehlen.
Will er verliebt ans Herz sie drücken,
muß schmerzvoll sie von hinnen rücken,
und treibet sie der Liebe Hitze,
sticht ihn des Stachels kühle Spitze,
denn hinderlich ist bei der Paarung
die stachelhäutige Behaarung.
Und was sonst meist mit Freuden üblich,
scheint mir beim Igel sehr betrüblich.
Doch da auch Igel sich vermehren,
wird er der Liebe nicht entbehren.
Die Lehre dieses selt'nen Falles:
Die Liebe überwindet alles.

Karl Bunje

Nur der Korrektheit halber: Igel haben *keine* Läuse, aber sehr wohl Flöhe. Die Paarung beim Igel (*Erinaceus europaeus*) ist in Wirklichkeit kein Problem und erfolgt genauso wie bei anderen Säugetieren auch, nur dass das Weibchen dabei netterweise seine Stacheln flach an den Körper legt.

seht, die flinke fledermaus

seht, die flinke fledermaus,
wie sie durch die wolken saust,
wie sie drin im mondlicht schwebt
s mäulchen ganz von blut verklebt.
fängt sie euch an eurem haar,
ists geschehen ganz und gar
gleich um euch, sie trägt euch fort,
durch die luft nach fremdem ort,
wo ein schlößlein ist ihr hort.
drinnen wohnt sie ganz allein,
hat ein rotes kämmerlein,
lebt vom blut der äderlein.
schon seit vielen hundert jahr,
bringt sie kinder in gefahr,
und in transsylvania,
wo sie schon so mancher sah,
heißt sie fräulein dracula.

Hans Carl Artmann

Fledermäuse bilden zusammen mit den Flughunden die Ordnung der Fledertiere (Chiroptera), welche die einzigen aktiv fliegenden Säugetiere sind. Nur wenige Fledermäuse ernähren sich von Blut. Die meisten der außerordentlich zahlreichen Arten leben von Insekten, die sie im Flug mit Hilfe von Echoortung fangen.

An eine Katze

Katze, stolze Gefangene,
Lange kamst du nicht mehr.
Nun, über dämmerverhangene
Tische zögerst du her,

Feierabendbote,
Feindlich dem emsigen Stift,
Legst mir die Vorderpfote
Leicht auf begonnene Schrift,

Mahnst mich zu neuem Besinnen,
Du so gelassen und schön!
Leise schon hör ich dich spinnen
Heimliches Orgelgetön.
Lautlos geht eine Türe.
Alles wird ungewohnt.
Wenn ich die Stirn dir berühre,
Fühl ich auf einmal den Mond.

Woran denkst du nun? An dein Heute?
Was du verfehlt und erreicht?
An dein Spiel? Deine Jagd? Deine Beute?
Oder träumst du vielleicht,

Frei von versuchenden Schemen
Grausamer Gegenwart,
Milde teilzunehmen
An der menschlichen Art,

Selig in großem Verzichte
Welten entgegen zu gehn,
Wandelnd in einem Lichte,
Das wir beide nicht sehn?

Hans Carossa

Katzenriechwunsch

Nur wenig riecht nach Frischgemüse
der Zibetkatze Afterdrüse,
aus welcher Moschusduft entweicht,
wenn sie durch Äthiopien schleicht.

Trotz schaumigen Hinterdrüsenwachses
hat sie die Wohlgestalt des Dachses,
damit, wer sie *Viverra* nennt,
die Katzenherkunft aberkennt.

Man hört sie manchmal traurig quieken
beim Anblick von Odeurfabriken,
darin man aus der Salbenpracht
der Drüse oft Parfüme macht.

In einem Ruchgewölk aus Zibet
schlurft sie zuweilen auch durch Tibet,
wo sie in Strüpp und Felsen kriecht
und keineswegs nach Zwiebel riecht.

Da nun auch rötliche Zibeben
(mit Z) nur selten an ihr kleben,
so hat dieselbe selber nun
nichts mit Rosinenduft zu tun.

Die Katze krankt am Drüsenfieber,
nach Zimmet röche sie viel lieber,
und zwar, weil Zimt im Alphabet
so wie sie selbst weit hinten steht.

Lotar Selow

Zibetkatzen gehören nicht zur Familie der Katzen (Felidae), sondern zur Familie der Schleich-
katzen (Viverridae).
Das eigentlich zur Reviermarkierung benutze Sekret der Perianaldrüse, das Zibet, wurde zur Er-
zeugung von Parfüm benutzt und stammt von den vier Arten Asiatischer Zibetkatzen (Gattung
Viverra).

Der junge Hund

Der junge Hund paßt nicht in seine Haut.
Stets rutscht er in sich selber hin und her.
Wenn er dir seine Hände anvertraut,
Dann werden seine Hinterfüße leer.

In seinem Herzen ist noch s o viel Platz –
Er liebt die ganze Welt, der Optimist!
Treuherzig naht er sich der Buckelkatz,
Denn ach, er ahnt nicht, wie pervers das ist.

Es kommt der Mensch und sieht mit sichrem Blick:
Der Hund ist nett, nur noch ein wenig nackt.
Rasch um die Kehle einen Lederstrick!
(Jetzt hat den Hund die Eitelkeit gepackt.)

Und an das Halsband kommt ein Stückchen Blech:
„Gib acht darauf! Das kostet sehr viel Geld!"
Schon gut, denkt sich der Hund und lächelt frech,
Und sagt „Heff-Heff", was er für Bellen hält.

Vor seine Schnauze kommt ein Gitterdings,
Dann hängt man ihn an eine lange Schnur.
Verzweifelt putzt er sich bald rechts, bald links –
Der Maulkorb sitzt. Jetzt geht es auf die Tour.

Erst schleift er nach, dann liegt er wieder schief,
Dann ruht er tiefbetrübt auf dem Popo.
Die Falten seiner Stirne werden tief.
Er hebt das Bein, doch ohne Animo.

Viel tausend Lehren schwirren ihm ums Ohr.
Und ganz verteppt kommt er zu Hause an:
„Man springt an weißen Hosen nicht empor…!
Man beiß auch nicht die gute Straßenbahn…!"

Die Summe dessen, was ein Hund nicht darf,
Das – er begreift es langsam – ist die Welt.
So wird er Hund. Und später wird er scharf.
Er hat sich das ganz anders vorgestellt.

Peter Hammerschlag

Die zweite große Gruppe neben den Katzenartigen (Feloidea) innerhalb der Raubtiere (Carnivora) sind die Hundeartigen (Canoidea), zu denen u. a. die Hunde, Bären, Robben und Marder gehören. Angehörige der Familie der Hunde (Canidae) sind Wolf, Hund, Fuchs, Schakal und Kojote. Der Haushund (*Canis lupus familiaris*) ist auf noch unbekannte Weise vor ca. 40.000 Jahren, also während der letzten Eiszeit, entstanden.

Der Waschbär

Der Waschbär lebt in Kanada.
In Lappland soll es keinen geben.
Wie schade! Denn gerade da
hätt' er ein wunderschönes Leben.

Vom Waschbär steht im großen Brehm,
er wäscht, eh er sie frißt, die Happen.
In Lappland wär es so bequem
Mit all den Lappen.

Carl Wolff

Der Waschbär (*Procyon lotor*) aus der Gruppe der Hundeartigen und der Familie Kleinbären (Procyonidae) ist ein neuweltliches Tier. Allerdings wurde der Waschbär im vorigen Jahrhundert als Gefangenschaftsflüchtling in Europa heimisch und bewohnt inzwischen gerne menschliche Siedlungen, wo er mit gemischten Gefühlen gesehen wird.

Höhlenbär

In der Eingangshalle
des Senckenbergmuseums
steht links unter Glas
das Skelett eines Bären
mit einem Penisknochen.

Das ist praktisch,
sagte meine Schwester.

Arnfrid Astel

Der Höhlenbär (*Ursus spelaeus*) lebte in der letzten Eiszeit in Europa. Knochen wurden 1771 erstmals in der Fränkischen Schweiz gefunden. Die meisten Primaten und viele andere Säugetiere besitzen einen Penisknochen, der Mensch nicht.

Übergewicht

Es stand nach einem Schiffsuntergange
Eine Briefwaage auf dem Meeresgrund.
Ein Walfisch betrachtete sie lange,
Hielt sie für ungesund,
Ließ alle Achtung und Luft aus dem Leibe,
Senkte sich auf die Wiegescheibe
Und sah – nach unten schielend – verwundert:
Die Waage zeigte über Hundert.

Joachim Ringelnatz

Zu den Walen (Cetacea) gehören die Bartenwale (Mysticeti), die sich als Filtrierer von Plankton ernähren, und die räuberisch lebenden Zahnwale (Odontoceti). Die jeweils größten Vertreter der beiden Gruppen sind der Blauwal mit einem Gewicht bis 200 Tonnen und der Pottwal mit ca. 50 Tonnen. – Ringelnatz" Angabe „über Hundert" auf einer Briefwaage dürfte also ein ganz kleines bisschen untertrieben sein.

Dank

Was täten die Parasitologen der Welt,
wenn sie keine Versuchstiere hätten?
Es wär um die Wissenschaft trübe bestellt.
S i e zahl'n für den Wissensdurst Schmerzensgeld,
s i e müssen den Fortschritt uns retten.
 O Maus, o Rind, o Schaf, o Huhn,
 vergebt uns doch, was wir euch tun!

S i e haben uns die Erkenntnis gebracht,
dass Trichinen lebend gebären,
und sie erst geben uns den Verdacht,
dass, von Schmarotzern angefacht,
sich Antikörper vermehren.
 O Ratte, Hund, o Jird, o Schwein,
 mög euer Sterben leicht euch sein!

S i e trugen die Schistosomen zuhauf,
s i e litten an Toxoplasmen.
Millionen von ihnen gingen schon drauf
und endeten ihren Lebenslauf
in parasitenbedingten Spasmen.
 O Hamster, Affe, Katz, Kanin',
 ihr starbt zu Ehr'n der Medizin!

Wir stehen ganz tief in eurer Schuld.
Wir können uns nicht revanchieren
für eure Leiden und eure Geduld,
die unsern modernen Gesundheitskult
erst halfen, zu etablieren.
 O Maus, o Rind, o Schaf, o Huhn,
 vergebt uns doch, was wir euch tun!

Brigitte Frank

Jird ist der englische Name der Wüstenrennmaus *Meriones unguiculatus,* die vielfach als Versuchstier verwendet wird. Schistosomen und Toxoplasmen sind Parasiten, die den Menschen befallen und von Parasitologen in Labortieren gehalten werden. – Erklärungen zu etlichen Parasiten finden sich unter vielen Gedichten dieses Bandes.

Das Nasobēm

Auf seinen Nasen schreitet
Einher das Nasobēm,
von seinem Kind begleitet.
Es steht noch nicht im Brehm.

Es steht noch nicht im Meyer.
Und auch im Brockhaus nicht.
Es trat aus meiner Leyer
zum ersten Mal ans Licht.

Auf seinen Nasen schreitet
(wie schon gesagt) seitdem,
von seinem Kind begleitet,
einher das Nasobēm.

Christian Morgenstern

Das Nasobēm wurde zu einem der genialsten Scherze der Zoologie: Das Nasobēm ist ein fiktives Tier, das sich auf der Nase fortbewegt. Gerolf Steiner schrieb als „Prof. Harald Stümpke" in wissenschaftlich exakter Weise eine Monografie über die „Nasenschreitlinge" (s. auch „Rhinogradentia" im Internet) – Säugetiere, bei denen die Nase im Mittelpunkt steht. Hier abgebildet ist die Art *Nasobema lyricum*.